U0139886

上海文化发展基金会图书出版专项基金资助出版

FEIZHOU JINGDIAN RANZHI YU YINHUA SHEJI

—— 非洲经典染织与印花设计 ——

王华 著

东华大学出版社

内容提要

本书由作者在对非洲染织文化多年的实践考察与教学的基础上编写而成，首先对非洲染织与印花技术、染织文化与纹样进行系统、深入的研究，分别对非洲阿散蒂染织物和埃维染织物的设计元素进行提炼，应用织物风格相关的典型设计元素，设计并制成具有阿散蒂染织物风格和埃维风格的色织物，对其工艺规格进行计算。

全书以图文并茂的形式向读者展现非洲经典纺织品及其设计。书后附有大量的非洲经典染织物和蜡染印花织物，以供读者鉴赏。本书在给读者带来强烈视觉效果的同时，也会使读者对非洲染织艺术具有更深刻的了解与认识，并可为染织与印花产品设计提供案例和借鉴。

图书在版编目（CIP）数据

非洲经典染织与印花设计 / 王华著. -- 上海：

东华大学出版社，2012.1

ISBN 978-7-81111-989-3

I. ①非··· II.①王··· III.①染织—工艺美术—非洲

②纺织品—印花—设计-非洲 IV.①J533②TS194.6

中国版本图书馆CIP数据核字（2012）第000458号

责任编辑：张　静

版式设计：魏依东

封面设计：李　博

出　　版：东华大学出版社（上海市延安西路1882号，200051）

本社网址：http://www.dhupress.net

淘宝书店：http://dhupress.taobao.com

营销中心：021-62193056　62373056　62379558

印　　刷：苏州望电印刷有限公司

开　　本：787×1092　1/16　印张 6.5

字　　数：163千字

版　　次：2012年4月第1版

印　　次：2012年4月第1次印刷

定　　价：48.00元

前 言 PREFACE

9 年前，我利用在非洲工作的机会，深入非洲部落考察他们的传统纺织品，后来去大英博物馆的非洲馆学习并研究非洲古代传统纺织品，回国后在香港中央图书馆和上海图书馆的帮助下，开始系统地整理材料；又经过六年的纺织品设计教学和实验，最终形成此书，以回馈曾经帮助过我的朋友和广大纺织品设计工作者。

本书具有以下特色：

1. 对非洲染织物与印花织物的定义、织造原理及防染原理进行详细阐述，并对非洲服饰文化进行初步探析。

2. 通过对非洲独特的文化特征的研究，对染织物的文化传承功能进行分析，并对染织物的民族性和传统宗教对染织物设计的影响进行研究。

3. 对非洲传统蜡染图案进行系统研究。非洲蜡染布图案作为一种符号、一种象征以及作为非洲文化发展的产物，一方面必然反映非洲本土各民族的审美意识和趣味、传统生活方式和宗教信仰，具有强烈的地域文化性；另一方面，随着人类迁移和各种文化交流活动，又受到欧洲和亚洲文化的深刻影响，必然吸收外来文化并与之交融，因而产生了具有非洲文化特色的视觉装饰语言。非洲蜡染图案的题材来源广泛、主题突出、形象生动，既有现实主义风格和原始的自然主义风格，又有抽象的原始图腾文化，故而形成了敦厚、简洁、洗练、朴素、稚拙和强烈表现力的特征。

4. 分别对非洲阿散蒂染织物和埃维染织物的设计元素进行提炼，应用某些较为典型的具有相关织物风格的设计元素，设计并织造出具有阿散蒂染风格和埃维风格的的色织物，并对色织物的工艺规格进行计算。

5. 全书以图文并茂的形式向读者介绍非洲经典纺织品的设计。本书后面附有大量的

前 言 PREFACE

　　能给读者带来强烈的视觉效果的非洲经典染织物和蜡染印花织物，以供读者鉴赏，同时也会使读者对非洲染织及印花艺术有一个更为深刻的了解与认识，并为染织与印花产品设计提供案例和借鉴。

　　非洲各民族中传统的千姿百态的服饰，除了具有美化人体的实用功能外，还具有物化符号的文化传承功能，即非洲各民族利用传统服饰的复杂变化在传递神喻、记述往事、人际沟通、表达情感、保存文化信息等方面体现出传播文化的载体作用。非洲的蜡染服装尤为如此，无论是非洲大陆本土的艺术家和社会学家还是西方各国的研究者们，都对蜡染服饰文化颇感兴趣，认为研究它是把握非洲各民族的传统文化精神、解读非洲传统文化之谜的有效途径。此外，我们认为由于非洲各族人民长年生活在炎热的热带气候中，使得非洲蜡染装饰艺术形成了独具特色的体系，而宗教十分浓重的社会政治、经济和文化生活，深刻地影响着非洲各族人民的色彩观念的形成与传承。因此，进一步解读非洲蜡染装饰艺术独特的色彩文化，必将给我们带来许多有价值的启示；也只有深刻剖析非洲蜡染服饰的文化内涵，才能把握其中的文化历史信息以及独具特色的文化模式、民族性格和精神特质，从而正确把握非洲蜡染纺织品设计的方向。

　　需特别说明的是，为表示尊重，本书中的非洲人特指非洲黑种人。

王 华

目 录 CONTENTS

目 录 CONTENTS

1 非洲染织物与印花织物概述

非洲是"阿非利加洲"的简称。希腊文"阿非利加"是阳光灼热的意思。赤道横贯非洲的中部，非洲3/4的土地受到太阳的垂直照射，年平均气温在20℃以上的热带占全非洲的95%，其中有一半以上的地区终年炎热，故称为"阿非利加"。非洲位于东半球的西南部，地跨赤道南北，西北部的部分地区伸入西半球，东濒印度洋，西临大西洋，北隔地中海和直布罗陀海峡与欧洲隔海相望，东北隅以狭长的红海与苏伊士运河紧邻亚洲。面积约3 020万平方公里（包括附近岛屿），约占世界陆地总面积的20.2%，仅次于亚洲，为世界第二大洲。

非洲大部分居民属于黑种人，其余属白种人和黄种人，其种族成分比较复杂。非洲有700多个民族和部族，语言十分复杂，如果将方言土语都计算在内，约有1 500种，一般多为尼日尔—科尔多凡语系、罗—撒哈拉语系、亚—非语系和科伊桑语系。非洲居民多信奉原始宗教和伊斯兰教，少数人信奉天主教和基督教。

1.1 非洲染织物与印花织物的定义

1.1.1 非洲条带染织物

条带染织物作为非洲传统的民族服饰已有近千年的历史。它是一种用小型手动织机织出长而窄的条带（其宽度一般为8～9厘米），沿着布边依次将条带缝合在一起，组成正方形或长方形的织物。一般男士服装需要20～27根条带，女士服装用12～15根条带。条带染织物一般作为正式场合如婚礼或宗教活动的礼服，还可作为祭祀用包裹布、地毯、毛毯、家用装饰品等。图1.1和图1.2为非洲部落首领身着的条带布礼服。

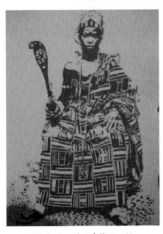

图1.1 非洲染织物

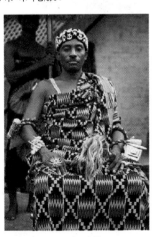

图1.2 非洲染织物

条带织造技术之所以被非洲人民广为接纳是因为其织机具有幅宽窄、易拆卸、能拖动等优点。由于非洲独特的地理位置，雨季的时候经常有雷阵雨天气，非洲人需要一种能方便拆卸的织机来应对这种天气的变化。因此，条带织机满足了非洲人民的这一要求，人们可以安全地把织布从张紧的织机上取下来，转移到室内，并能重新调整经纱张力，继续在室内进行手工织造。其次，在非洲，一种手工业能够被广为接纳的必要条件是原料便宜、成本低、投入小、回报大，条带织造因具有这种优势而得以传播。另外，非洲人通过变换条带染织物经纱的颜色和设计丰富多彩的纹样来表达情感，传递神谕，展示民族风俗与文化。这一能够有力地表达非洲文化的方式得到了非洲人民的喜爱，所以条带织造技术在非洲得到充分的发展。也正是这种独特的窄幅条带染织物和其颜色丰富与内涵深刻的纹样，造就了非洲织物的独特个性。

条带染织物服装的穿着方式是缠绕式。所谓缠绕式是指用一块布缠裹在身上的穿衣方法。一般，缠绕方法有两种。一种是露出两条胳膊的方式，其步骤是先用双臂将条带布展开披在身后，身体位于中间；将右边的布搭在右肩上，缠到左侧腋下，将左边的布缠到右肩上，露出左肩和左胳膊；织物下垂过膝，条带的直线要尽量与地面平行（图1.3～1.7）。这种缠绕方式能够展示穿衣者的双臂和强壮的体格。另一种方式与第一种大致相同，不同之处是将左边的布搭在右臂上。这种穿着方式更宽松、大气（图1.8）。

图1.3 第一步

图1.4 第二步

图1.5 第三步

图1.6 第四步

图 1.7 穿着方式一　　　　　　　图 1.8 穿着方式二

1.1.2 非洲蜡染印花织物

非洲蜡染印花实际上是一种"防染印花法"，即利用白蜡、黄蜡等能起防染作用的物质进行绘蜡、入染再去蜡的过程，使织物产生单色或复色纹样。蜡染的国际常用词是"Batik"。Batik 一词，首先是指一种通过在织物表面涂覆、绘画、印制各种易于去除的覆盖物，例如蜂蜡、石蜡、松蜡、枫蜡、淀粉、豆浆、黏土等，再将其投入染浴中染色，最后去除覆盖涂层从而显示花纹的染色工艺；其次是指通过上述工艺所制得的具有特殊花色效应的纺织品及图案。可见，Batik 概念的外延更加广泛，不仅包括蜡防染，而且包括浆糊防染、松香防染、豆粉防染、黏土防染等手工防染工艺及其产品。

非洲蜡染最早出现在埃及。此外，西非也是蜡染较早集中出现的区域，如尼日利亚南部的鲁巴人、梭宁克人及塞内加尔的沃洛夫人三个部落制作这种蜡染布。随后，新蜡染中心在塞拉利昂、几内亚、几内亚比绍和冈比亚这些梭宁克人经常活动的地区形成。常用的防染剂有蜡，另外还有大米糊、淀粉糊等。画图案的方法也不尽相同，一般用蜡封住图案。但梭宁克人喜欢用米糊平涂布面，然后用木梳刮去部分米糊而形成图案，待干燥后再进行染色的糊染法。这在非洲是妇女的工作。此外，马里有泥浆防染工艺。

1.1.3 仿蜡印（Fancy Print）

20 世纪初以来，模仿蜡染风格和纹理的纺织品印花工艺层出不穷，尤其是印花布生产厂商。"仿蜡印"这一名词由此诞生和传播，目前已成为纺织品印花工艺的一个专有名词，特别是在非洲纺织品市场。印度、印度尼西亚、中国等国家的仿蜡染产品已成为非洲普通消费者享受的时尚产品。按 John Picton 的定义，仿蜡印是机器生产、单面辊筒或圆网印花的纺织品，与 "Imi Wax" "Java Print" 和 "Roller Print" 同义。

1.1.4 超级蜡印（Super Wax Printing）

超级蜡印是近年由欧洲蜡染顶级品牌公司创意推出的蜡染新产品，无论在风格上还是印

3

制质量上都给人以一种崭新的感觉。通过作者的跟踪研究，发现这种产品有几个特点：第一，以泡泡蜡纹为特征，改变了传统的蜡纹风格，这种泡泡蜡纹是在甩蜡机上用特殊机械整理工艺产生的；第二，色彩更加明亮鲜艳，图案设计在古典风格中掺入了时尚元素，并且推陈出新的速度很快；第三，花纹纹理更加精准，这是印花机更新换代的结果；第四，使用了环保型的新染料和新助剂，正向短流程、节能型前处理工艺靠近；第五，选用了高品质的坯布，对纱支、幅宽和成品尺寸稳定性都有新的要求。

1.2 非洲服饰文化

非洲各民族千姿百态的传统服饰，除了具有美化人体的实用功能外，还具有物化符号的文化传承功能。无论是非洲本土的艺术家和社会学家，还是西方各国的研究者，都对其蜡染服饰文化颇感兴趣，认为研究它是把握非洲各民族的传统文化精神与解读非洲传统文化之谜的有效途径。

1.2.1 服饰的文化性

非洲大陆土地辽阔，动植物种类繁多，但其炎热干旱的恶劣自然环境使非洲人民在仅有的可耕地和草场上为了生存而与大自然不停地艰难斗争着，在这种生活环境下产生的审美观是奇特的，人与自然的密不可分使得非洲服饰充分洋溢着原始与自然的文化性。从形式上看，非洲服饰达到了人与自然相协调的完美意境；从内容上看，非洲服饰那种内在的含义极具社会性、精神性、宗教性的强烈特点已达到了外人不可想象的地步。服饰代表着祖先的遗愿，服饰代表着神的旨意，服饰代表着社会地位，也代表着种族的语言，代表着非洲不同民族的社会观念。按照物质决定精神而精神又反作用于物质的哲理，这种精神与物质的交替反复体现在服装上就形成了非洲人特有的文化样式，同时也体现了非洲人民与大自然的密切关系，体现了非洲人与超自然力量的神秘协调。所以，在非洲服饰文化中，非洲人特有的精神力量是不可忽视的。

首饰与纹身也是非洲服饰文化的重要组成部分。首饰和纹身的图案内容及纹身部位代表着人们不同的社会地位、个人身份、经济状况等。一位酋长不管走到什么地方，只要他显示出自己的纹身、佩饰就可以得到人们的认可与尊敬；同样，可以从一位妇女的服饰上判断她目前的婚姻状况、家庭经济状况以及她心中的愿望。在非洲，许多事情不是用文字或语言来表达的，而是通过服饰的佩戴来传达。在许多地方，看似相同的小佩饰却以不同的力量发挥着极其显赫的作用。一些极为抽象的唯心字句，如"法力""邪魔的目光"等，反映在类似护身符的服饰上，充分说明了服饰的文化性。

1.2.2 非洲人体装饰艺术

非洲人在人体的某些部位进行刻画，把头发梳理成某种特定的样式，在人体的某些部位佩带饰物，根据特定的气候条件、原料来源、宗教信仰和生产活动的适用性而选择不同的服装款式。在人体装饰的方方面面，非洲各族的人民都表现出了对美的强烈追求。

苏丹的努巴族人身上佩带的装饰品富有非凡的想象力，而且他们从小就在下嘴唇、耳朵上、鼻孔里扎出许多小孔，然后串上各种颜色的串珠和耳环；他们还擅长像纹身这样的人体装饰艺术。努巴族人在皮肤上黥刺花纹和图形是在一个人生活的不同时期进行的：女性是在性成熟期和怀孕期纹身，男性则在建立了英雄业绩后纹身。除此之外，苏丹各部族人民还有将部族标记刻在脸上的习惯。由于苏丹境内非洲部族众多，苏丹人逐渐形成了一种传统风俗，就是不同部族成员的脸上打上特殊的标记，用以区别不同部族或部族成员。早在公元前750年，苏丹北部部落的人就已经有这种风俗。起初打标记的目的可能是为了在各个部落之间发生战争时便于辨识敌我或相互救援，后来慢慢演变成一种美的装饰和部落、教派区别的标志。

坦桑尼亚境内的马孔德人也有纹身的习惯。对于马孔德妇女来说，纹身是非常重要的事情。她们纹身时先由黥师在身上用刀划出图样，过一段时间再正式黥刺，并涂上炭灰，使炭灰色终生不褪。纹身的花纹样式十分繁多，有平纹、斜纹、直线纹和波浪纹等等，也有刺成各种动物或生活用品图案，像盘子、弓箭、斧子、蛇、蝎、蜂、狮子等生活用品和动物通常是她们用来纹身的题材。纹身时刺在身体的各部位，用来表示某种寄托或精神，同时也用来显示自身美（图1.9）。在马孔德人看来，不纹身的妇女是不聪明、不美丽的女性，也不容易博取男人的爱。

身体涂色则是另一种人体装饰艺术。除了男子经常用白灰涂身以外，在丛林生活的俾格米女人则以黑色涂身，在身上画出各种装饰性图案，以表达自己的各种情感，因为她们认为黑色是一种吉祥与美好的象征。乌干达葬仪上的舞蹈者不但要佩带面具，同时身体上还要涂上各种色彩；泰索族的舞蹈者脸上涂着红色，身上穿着离奇古怪的服装；扎伊尔、安哥拉和刚果的巴刚果族妇女为了医治自己的邪病，白天往身上涂红色的颜料，脸上则涂上白色的斑点；北方部族妇女跳舞时则面部涂红抹白，周身涂上赫红色，无论男子或女子，都用高岭土在脸部和胸部描画出种种神秘莫测的花纹和图案。由此可见，身体涂色不仅仅是出于审美的动机，而且往往与传统宗教和巫术有某种联系。

在非洲，无论男女都很注重头发的装饰，从发型的梳理到饰物的排列都设计得极为美妙，其艺术性和创造性已大大超过现代美发师的想象。非洲姑娘对发式特别讲究，仅在刚果就有上百种发型，比较常见的有多辫型、凤头型、蘑菇型、井字型、梯田型、钉子型等（图1.10）。发型艺术不仅指发式，同时包括头饰。例如，延巴克图的妇女先在头发上涂满

棕榈油或黄油使之成型，再装饰上多种多样的首饰，如金属环、硬币、珠子、玉石、玛瑙、琥珀、玻璃串珠等。这些饰物中，有许多是很久以前由骆驼商队穿过撒哈拉带来的。玛瑙环是一种不寻常的饰物，由于珍贵，在延巴克图的价值是黄金的数倍。妇女的发型随地区、年龄和社会地位的不同而各异。在马里的富拉尼人通过金耳环和装饰发型来表示自己的富有。与城市和农民的姑娘相反，游牧民妇女则用装有琥珀饰品的马尾装饰发型。在上沃尔塔，将银币和玉石珠编入发辫中。富拉尼妇女把头发束在两旁又从下额处结在一起，表示它生了第一个孩子，白色珠子缀在每一根辫梢处表明该妇女的才智和涵养很高。

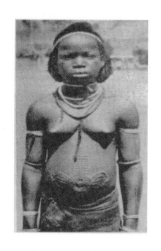

图 1.9 西非奇女子的腹部纹身——已婚标志
（艾周昌提供图片）

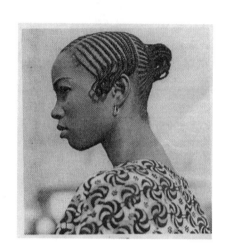

图 1.10 多哥女子的发式
（艾周昌提供图片）

1.2.3 蜡染服装特征与类型

1.2.3.1 传统非洲服装的特点

服饰是能使人增加美感的重要途径。在非洲，虽然气候炎热，人们穿得很少，但许多爱美的妇女通过佩戴首饰，穿艳丽的裙子，扎一块与众不同的头巾，也能使自己变得美丽动人；男人则喜欢在头上插羽毛或野兽的鬃毛，在身上围一块野兽的毛皮，以增加阳刚之气。非洲妇女的传统蜡染服装由三块布组成：第一块缠在腰部，作裙子；第二块裹在胸部，作上衣，挡住乳房；第三块扎在头上，带婴儿的母亲则用它兜孩子。在经济较落后的部落里，往往只有一块围下身的蜡染布。

非洲服装的第一个特点是肥大、宽松。由于非洲天气炎热，非洲人的衣服通常宽大、袒胸且无领，以穿长袍和短袖衫者居多。这些衣服一般用轻薄麻布或比较细软的平纹棉布料、绸料制成，最大优点是吸汗、透风。第二个特点是色泽鲜亮、浓艳。非洲男女都喜爱穿色彩明快的印花布衣服，特别是妇女，她们十分讲究服装颜色的搭配，色彩上喜欢较大反差。在充足的阳光照射下，服装的颜色与黝黑细腻的皮肤形成鲜明的反差对比，衬托出非洲女性

独具风格的丰满和健美。非洲服装的第三个特点是服装上带有象征性图案或文字。有些图案往往反映出本部落图腾崇拜的具体对象，如雄狮、豹、水牛、大象、蛇、鳄鱼等，一般以动物的形象作为主要表现内容，深刻地反映了"神为兽形"的非洲宗教意识。

1.2.3.2 非洲蜡染印花服装

自古以来，非洲人便从一种名叫槐蓝的植物中提取靛蓝染料，用靛蓝染色的蜡染技术加工出来的布料颇受人们的青睐。传统的蜡染染色工艺是非洲民族服装的瑰宝，已经成为非洲服饰文化不可分割的一部分。在尼日利亚北部的古城卡诺的作坊里，可以看见一些经验丰富的老染工，正在从染坑里用力拖起滴着深蓝色染液的布匹，坑里是含有靛蓝和氢氧化钠的染液。这些布料先在染液里浸染，随后晾干氧化，然后再次浸染、晾干，直到完全上色；紧接着用粗实的木棒将布匹反复锤打，使其出现类似古铜色的光泽。用这种工艺染成的布料在毛里求斯、乍得、马里、塞内加尔、尼日利亚和象牙海岸国家十分畅销。

关于靛蓝，在当地居民的传说中充满了神奇的色彩。靛蓝之所以有如此大的吸引力，主要是因为它有一种奇异的香味，令人心旷神怡，而且从布料上擦上的染料能够使皮肤呈现出美丽的蓝色光泽。另外，靛蓝还具有防腐的药物作用，穿着染过的布料做成的衣服，可以使身上的伤口更快痊愈，起到保健的效果。在西非，这种白布上印有蓝色图案是很引人注目的蜡染产品。至于更复杂的图案，则可以在蓝色图案里加上其他颜色，或者通过手工用木模蘸上颜色再使劲压到布料上去。这种布料图案古朴大方，颜色绚丽多彩，充分反映了非洲人粗犷豪放的性格及其对美的热爱和追求。

蜡染印花布服装不但色彩艳丽，令人赏心悦目，而且不怕日晒，也很耐洗，即使穿很久也不会褪色。在西非，蜡染布也叫"帕妮耶"（Pagne），荷兰蜡印棉布是西非"帕妮耶"市场的宠儿，深受西非妇女的喜爱。西非女孩在结婚以后大多只穿"帕妮耶"。对她们来说，穿了"帕妮耶"是成熟的标志，意味着她们从女孩向女人转变，也意味着她们要开始对家庭承担责任。因此，穿了"帕妮耶"的女人也受到人们更多的尊重。在多哥非洲人家庭调查时发现，"帕妮耶"对一个非洲女人来说，可能是她一生中无时无刻都离不开的伴侣：一生下来，妈妈是用"帕妮耶"包裹她，把她背在身后；女孩子在初次来潮时，家人会用"帕妮耶"把她打扮起来，举行一个小小的仪式，庆祝她的长大成熟；出嫁时男方或亲友送彩礼更是离不开"帕妮耶"；乡下女孩子在出嫁的那天会不停地换衣服，把她所有的"帕妮耶"都穿出来，拥有越多的"帕妮耶"就越骄傲；女孩子长大离开父母去求学或谋生时，母亲会把孩子小时候用的这块"帕妮耶"送给她，希望母爱一直伴随她，保护她；婚后过日子，尤其是生了孩子以后，"帕妮耶"更是必不可少。到城里来谋生的女人，一有钱就去买"帕妮耶"。很多女人一生中积累的"帕妮耶"，就像中国女人攒的金银细软一样，是母女相传的。

"帕妮耶"的多少也是一个女人一生尊严和财富的象征，生前有足够的"帕妮耶"，临终才会安心地离去。在她去世后，家族中的女性长辈会到死者的卧室，清点她保存的不同时期、不同场合得到的"帕妮耶"，每一块棉布像是她生活的记录。家人会用她自己留下的和亲友们赠送的"帕妮耶"铺垫、包裹、覆盖死者，借助"帕妮耶"表达对离去亲人的爱和未知世界里对亲人的陪伴和保护。

曾有人担心，随着西方文明的渗透，类似"帕妮耶"这种非洲服装会很快消失。的确，在东部非洲的很多地方，人们的服装已完全西化，其中的一个原因是认为这种"帕妮耶"服装已完全西化。居住在西部非洲的外国人喜欢用非洲棉布制成洋装穿着，可每次都需要买一套"帕妮耶"——6 码（即 5.48 米）布，看起来很浪费，但对非洲人来说却不尽然。非洲人的结婚年龄比较小，在很多地方，出嫁前姑娘们就呆在一个指定的地方，不允许干活，专心长体重。因为在这块尚处在贫穷的土地上，胖仍然象征着富足（图 1.11）。即使婚后，丈夫为显示自己的能力，也希望女人养得胖胖的。非洲家庭一般子女很多，妇女每次产后，身体都不可避免地长胖一圈。因此，女人的体重会不断地变化。时装虽然漂亮，可一旦过时或身体发胖，就不能巧妙地掩盖渐渐隆起的小腹。质量好的非洲蜡印布，日晒牢度高，久洗不褪色，经久耐用，能穿十年八年，即使用旧的"帕妮耶"，还可以给孩子当尿布，铺在地上就是地毯，盖在身上就是被子，一物多用。

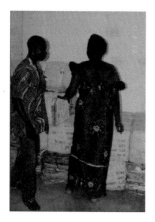

图 1.11 穿蜡染裙子的非洲妇女，作者摄于马里

1.2.3.3 传统蜡染印花服装的结构与类型

非洲气候高温，地区差异大，民族众多以及非洲人强烈的宗教意识，导致其服饰千奇百怪。但有蜡染服装传统的地区主要集中在西非和中非部分国家和地区，东非的乌干达人也有穿蜡染服装的习俗。总体从结构上分析，传统的蜡染服装可分成三大类型。

第一种，缠绕型。所谓缠绕，是指用一块布缠裹在身上的穿衣方法。这种着装方法，有的是在身上缠一圈，有的是缠两圈或三圈，还有的缠三圈以上。从形状上看又可分只缠下半身的裙子型和从下半身缠到上半身的连衣裙型。它受古埃及的影响，缠绕方法一般是从左向右缠（图1.12）。丹麦 R·Broby-Jo-Hansen 教授的解释是这样的：对于古埃及人来讲，尼罗河是向人类提供水、滋润土壤、创造作物的母亲，当人们面向河的上游站立时，太阳从东方升起，也就是从左边升起。因而，古埃及人很重视左侧，行走时一定先从左脚开始起步，衣服也就自然地从左侧开始向右缠绕。缠绕时，布的支点一般有两个：人的腰部和肩部。有时头部也成支点。另外，女性丰满的胸部也常是缠绕的一个支点。由此可见，人体所具有的优美曲线在缠绕时都发挥了重要作用。这种类型的服装以东非的康加为例，斯瓦希里族妇女拿一块色泽鲜明的布料，图案的中央花卉与周围宽阔的边饰形成大胆的对比关系，康加的布料是棉制平布，手感柔和，缠绕在身上在黑皮肤的衬托下非常协调（图1.13）。

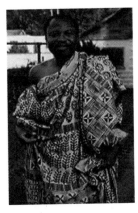

图1.12 马里男子穿的阿丁克拉服，
作者摄于2003年8月的马里

图1.13 东非妇女身着康加装，
由 John Picton 拍摄

第二种，阿拉伯袍型。它主要分布在西非受伊斯教影响较深的地区。从西非沿海向北，越接近撒哈拉大沙漠的村落，穿着袍型的非洲男女越多。这种结构的服装比较简单，它是在等于身长两倍的一块布中间剪开一个洞，头从这个口子钻过去，这是一种贯头式的宽松肥大的长袍子，肩是布的支点。随着非洲文明的进步和受欧洲文化的影响，现在长袍的领口、袖口、袍边用蕾丝加以装饰，见图1.14~1.15。

图 1.14 马里男子身着袍型结构的蜡染
服装，作者摄于 2003 年 8 月的马里

图 1.15 阿拉伯袍型蜡染服装，
由作者收藏

第三种，圆筒状的立体结构。这种服装是把一块蜡染布的两端连接起来形成一个圆筒，将人体围在其中，腰部是布的支点。这种类型的蜡染布服装受东南亚"沙笼"（Sarong）的影响最大。印尼语中"沙笼"（Sarong）还有"鞘"和"筒"之意，如在 Sarong 前加上 Kain（织物）就成了"缠腰布"（Kain Sarong）的意思。这种类型的服装将妇女套在这个圆筒中，从两侧将多余的布打成褶固定在身上，马上凸显出妇女腰臀部的曲线美，而且由于下摆处有打褶处理，行走、跑步或盘腿坐时都不会露出双腿。

接下来再以西非妇女穿的"帕妮耶"进行分析（图1.16）：西非妇女穿一套衣服需要三块"帕妮耶"，每块约 2 码（1.83 米）长。这三块布各有各的用途：第一块用来做上衣，一般是经过剪裁的领口开得很大的套头衫，很少看到有扣子，领口和袖子常常有比较夸张的装饰（如灯笼袖或是袖口加了长长的花边等），上衣部分是最接近我们常见的女装；第二块布就是裙子，传统上这块"帕妮耶"是不经剪裁的，直接缠裹在身上，从腰间一直到脚腕处（有的妇女喜欢缝成长长的直筒裙紧裹她们丰满的臀部，很性感）；最令人称奇的是第三块布，有人叫它缠腰布，它的长度也是 2 码（1.83 米），和做裙子的布一样，但常常从中间折起，缠好后，长度一般在膝盖以上，很像在长裙外面套了一件迷你短裙。如果说前两块布主要起遮体作用，这块缠腰布更有装饰性，它使"帕妮耶"服装变得更完整、正式和端庄。

图1.16 帕妮耶服装示意图

图1.17 穿着圆筒蜡染裙子的非洲妇女，作者摄于布基纳法索

　　其实这块缠腰布不只是装饰，在日常生活中也非常实用。街头和市场有妇女做小买卖，她们可能穿一件T恤作为上衣，但缠腰布却是不可少的（图1.17）。当妇女买好东西付钱的时候，她们会很灵巧地解开缠腰布头上的结，露出里面叠得整整齐齐的纸币和硬币，然后非常熟练地把挣来的钱重新卷在布里，在边上打一个结，往腰间一塞，万无一失。这第三块布还有一个作用：我们常见非洲妇女习惯在身后背婴儿，孩子实际上是裹在一块缠腰布里，别担心小孩会掉下来，因为这块布的四个角中，下面承受孩子重量的两个是在腰部打的死结，非常可靠，再加上她们高耸的臀部，正好成为孩子稳定的支点。与母亲的如此贴近，也给背后的孩子足够的安全感。她们在身后背着幼小的孩子，头上顶起重物，两手还可以空出来忙别的事情（图1.18）。

图1.18 日常身着缠腰布服装的非洲妇女，作者摄于加纳

除上述三块布以外，非洲妇女还喜欢在头上缠绕一块头巾（图1.19）。头巾和"帕妮耶"可能是同样的花色图案，也可能完全不同。在西非传统社会中，已婚妇女配戴头巾象征着对丈夫和家人的尊重，而现代社会中，年轻姑娘们戴头巾以显示自己的个性。缠绕的方式也令人眼花缭乱，充分体现了统一孕育变化的美丽法则。也正是这块包头巾使得西非"帕妮耶"蜡染服装产生了节奏和韵律感，透过"帕妮耶"服装中点、线、面、色彩、面料的运用，凸现出对比效果，增强了美感。

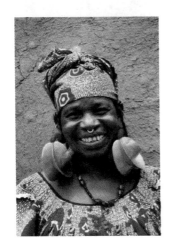

图1.19 戴蜡染布头巾的非洲妇女，作者摄于贝宁

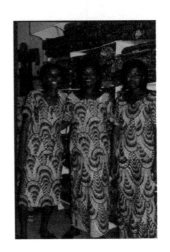

图1.20 作者在布基纳法索调查时拍摄的妇女日常蜡染服装

1.3 非洲染织物的织造原理

非洲人一般使用棉、丝纱线作为原料进行织造。棉纱一般是在植物染料染液中染色，靛蓝用于染深蓝色，可乐坚果汁、非洲豆科树汁、红木树汁用于染微红的褐色、绿色、黄色，黑色染料也从其他植物原料中制备得到。在非洲大部分地区，条带织造由男人来操作。条带织机是一种小型的手动木质织机（图1.21），引纬和打纬过程完全由手动完成。除阿散蒂皇室染织物外，一般条带织机使用一组或两组综片，一组两页（图1.22），只能织平纹组织。织造者们并不是通过增加综片数来织出丰富多彩的花型，而是在引纬过程中将一种颜色的纬纱引到特定的位置，再用其他颜色的纬纱填充其他位置，通过纬纱在经纱纵向上的积累来形成花型。这种形成花型的过程非常费时费力，效率很低，远远达不到现代纺织技术的高速自动化。但是这种原始的织造过程所得到的织物，其纹样独特、精美、生动、形象，也是现代织造技术没办法实现的。不论是多臂织机还是提花织机，都不能在一次引纬中出现两种以上的颜色，所以无法实现这种原始风格的非洲染织物。

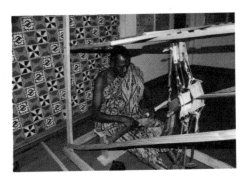

图 1.21 条带织机 图 1.22 综片

　　染织物纹样的织法有三种，依次是阿维潘"Ahwepan"、特普瑞克"Topreko"、法普日努"Faprenu"。阿维潘是最简单的织法，显示经纱的条带颜色，所用的纬纱细度与经纱大致相同，使用平纹组织织造（图1.23）；特普瑞克织法织出的纹样，其经纱颜色和纬纱颜色都能显示出来，织造组织为平纹（图1.24～1.25）；法普日努织法是将经纱颜色完全被纬纱覆盖，只显示纬纱的颜色（图1.26～1.27）。一般一款染织物综合使用以上三种织法，可以织出丰富而精美的纹样。

图 1.23 阿维潘织法 图 1.24 特普瑞克织法 1 图 1.25 特普瑞克织法 2

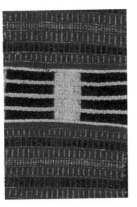

图 1.26 法普日努织法 1 图 1.27 法普日努织法 2

1.4 非洲蜡染印花织物的防染原理

1.4.1 非洲蜡染的起源

在非洲，"Batik"一词通常指应用诸如融化的蜡或面粉糊、玉米糊、木薯糊和米糊的物质在织物表面形成设计的防染方法。浆糊和蜡质防染的技术在非洲已有很多世纪了，关于它起源的理论是对立的。一些专家认为古埃及是织物蜡画的源头，他们认为埃及人影响了印度技术。另有一些人则认为，虽然已发现埃及在 5 世纪用蜡和灰浆防染设计的织物，而印度与埃及贸易的事实却支持印度纺织品对埃及设计产生影响，而不是相反。一些纺织品权威相信防染技术被引进非洲是亚洲移民带来的，波舍（Boseg）博士 10 年研究的理论认为它有可能在 1 世纪随闪语族叙利亚的祖先使用的巴勒斯坦织机一同引入非洲。如果闪语族叙利亚的源头的理论有效的话，闪语族织工和他们的妻子也许在他们家乡有蜡防的经历。理论上，随着织机和织造技术的传播，防染方法包括蜡染应该是随之而传播，因为这些织工的妻子开染坊，作为浆糊防染法的执业者，巴塞尔博物馆收藏品似乎可以证实这一点。还有一种理论认为非洲蜡染与西非特别是尼日利亚、加纳以及象牙海岸的"失蜡"铜雕艺术相关联，一些专家用 C14 分析了一些尼日利亚的铜雕，认为它产生于 4 至 9 世纪，而许多专家则认为它有更早的起源。尼日利亚的失蜡金属浇铸工艺是先用耐热的黏土制作铸像的内胎，然后在黏土上涂上蜡并雕凿出细节；在头部装上蜡管和用来排出熔蜡的小杯，在最外层再包裹一层更厚的黏土，待模具阴干后加热，让蜡熔化排出，这样在两层黏土中间就留出了一层薄薄的空间；将熔化的金属通过排蜡孔再注入模具，冷却后去除黏土的内胎和外模，铜金属铸像就完成了，如图 1.28。

蜡被用来装饰纺织品似乎与这项技术有关，因为这两种方法中蜡都被"失去"熔掉。一旦艺术史学家和人类学家最后可以肯定金属失蜡雕塑工艺与蜡染有关，那么非洲纺织品蜡染的真正起源也许可以被确定，这个理论极富挑战性。

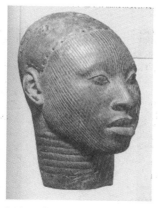

图 1.28 奥尼国王头像，11~12 世纪，锌铜合金，31 厘米高，尼日利亚国家博物馆收藏

1.4.2 尼日利亚耶鲁巴人的阿迪乐

在非洲的许多地方都有防染纺织品的例子，在尼日利亚耶鲁巴人（Yoruba）制造阿迪乐 (Adire) 布料时就发现有高超的防染技术。这种防染糊剂是由木薯粉、米粉、明矾和硫酸铜一起煮沸生产出的一种平滑、黏稠的糊剂。西非的耶鲁巴人使用木薯浆糊作防染剂，而塞内加尔人使用米粉浆糊。糊剂有两种使用方法，借用一根羽毛、薄片、细骨头、金属或木制（像梳子一样的）手工工具，传统地由妇女用于绘画；另一种方法是用薄金属制成模板，再用有柔性的金属或木制刮板，由男人不断地施力，重复刮印这种防染糊剂。

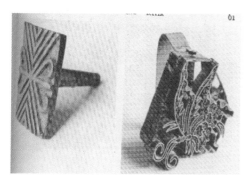

图 1.29 塞内加尔达卡的手工雕刻的蜡印木模

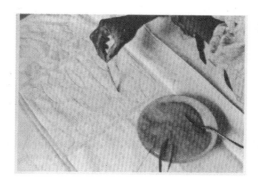

图 1.30 尼日利亚耶鲁巴人采用木薯糊防染剂，手工用羽毛在布上绘画抽象的蝴蝶图案

图 1.30，它抽象的含义是"海的女神"，是使用金属线、蛇、鸟、树枝等纹样纯装饰设计的题材为特色，于 1969 年被私人收藏。图案 1.32，这是个传统的童话传说纹样，图案中调羹数目越多，表示布料越贵重。这是一块四根调羹的布料，比较贵重。据说，布料纹样设计通常从母亲传到女儿，这样代代相传作为家庭手工业，布料通常分为正方形和长方形，设计表现的日常工具、雕刻品、谋生的工作、活动的场景，或艺术家的传统想象或部落历史。一件 Eleko 布料通常由两块组成，二码半缝合在一起。许多妇女单独操作，但集中染色更富效率。商业化的布料是由模版刮印的产品，经常由男人生产。20 世纪开始，金属或皮革模版在尼日利亚被用来为织物作浆糊防染设计之用，见图 1.33；通常相同的设计在一块布料重复刮印浆糊防染图案。图 1.34 为最为流行的浆糊防染模板印制的纹样之一，图意是乔治国王和玛丽女王在 1935 年的庆典。

图1.31 尼日利亚耶鲁巴浆糊防染纹样布料，私人收藏

图1.32 尼日利亚浆糊防染的阿迪乐布料，私人收藏

图1.33 金属模版用来生产浆糊防染图案，私人收藏

图1.34 1935年最为流行的浆糊防染纹样，私人收藏

在某些西非国家，用木模印蜡非常普遍，特别是在象牙海岸。如图1.35所呈现的那样，通常由年轻男子充当蜡印工，他的旁边有一大盆熔化的蜡，用小炉子加热保持合适的温度，将热蜡黏附在布上。图1.36为描写非洲生活的"树下的小米磨工"蜡染画，描写布基纳法索首都瓦卡都古的生活，由私人收藏。

图1.35 非洲男子蜡印工

图1.36 树下的小米磨工

传统的染料是非洲各地生长的靛蓝植物，在许多地方被广泛种植，而且不同品种产生深蓝颜色的不同变化。一旦防染糊剂干燥，织物在大的黏土壶或地上挖的土坑中进行染色，染后防染糊剂被刮除，显出白色或苍白的蓝色设计。所以使用的布料通常是棉织物，但有时也用高贵的野蚕丝织物。

1.4.3 马里班马拉人泥浆防染技术

历史上马里也具有古老的纺织传统，最早的残片是在 Bandiagara 悬崖上发现的，显示出 11 世纪马里的纺织品。马里有三种传统的 Batik 防染技术，即蜡防、泥浆防染和淀粉浆防染。马里班巴拉妇女用热蜡在手工土布上点画防染，然后用靛蓝染色，去蜡，留下蓝地白点花纹。这种艺术被用于马里皇家织物。马里索尼克（Soninke）部落妇女用厚米糊浆作防染剂，然后用木梳方法产生曲折纹。

马里班马拉人（Bamana）用泥浆防染的布料，在马里也称为博各蓝非尼（Bokolanfini）和博各蓝非尼（Bogolanfini）布料。这两个词的意思是"用泥来设计"。博各蓝非尼（Bokolanfini）被认为来自布来多哥（Beledougou），最终传播到马里中西部其他地方。布来多哥设计是最好的，布料本身是乡村所特有，本地种植棉花，由妇女手纺棉纱，然后由男子在窄条双综织机上织造出白色的棉布叫菲尼磨哥（Finimougou）。

泥浆防染布料往往使纺织史学者迷惑不解，因为这种设计似乎采用其他织物设计技术。它的工艺过程如下：先将土布织物缝合洗涤、干燥，以解决缩水率问题，然后将织物浸在用两种树叶和茎制成的染液中，将织物染成明亮的黄色；接下来将织物铺在地上，在太阳照射下暴晒半天，使之干燥，织物见光的一面的颜色比未见光的一面深；然后用泥浆在颜色深的一面铺满，留下抽象的图案轮廓（这部分是不留黄色的部分）；织物干燥去除多余的泥浆，再用碱性溶液洗去抽象图案的黄色，使之被腐蚀，经水洗后最终显示出深地白色花纹。经化学分析，这种泥浆含有二氧化铁，而黄色的植物染料含酸性的丹宁酸，两者之间产生化学反应而生成黑棕色。理论上，将泥浆作为媒介染剂看待。然而，其效果类似蜡质和浆糊在织物上的防染效果。所以，习惯上也将它列为或分类为蜡防和浆糊防染之后的一种防染方法。图1.37为设计师用抹刀在布料上刮涂泥浆，图1.38为设计丰富的大块博各蓝非尼（Bokolanfini）的泥浆媒染布料，由私人收藏。

图 1.37 手工防染设计

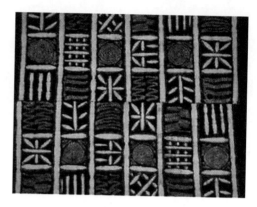

图 1.38 泥浆防染织物

1.4.4 其他地区的防染技术

塞内加尔也是古代西非的染色中心，它也有淀粉浆糊防染和蜡防两种技术。手工雕刻的木模用来给织物印上热蜡。蜡熔化要靠热水，当热水达到一定温度（煮沸）时用木模蘸蜡，因为热蜡上浮，水下沉，一旦织物上蜡完成，挂出去晾干，再进行下一步骤。淀粉浆防染方法应用到织物上，可以自由设计也可以大面积绘画。防染浆施加在织物上后，在靛蓝染色前先干燥。

在象牙海岸，蜡印是男女设计师常用的流行方法，波乐人（Baule）非常擅长靛蓝染色，上蜡也是他们的一项手工艺。在库侯贡（Korhogo），蜡防印花也是用木模蘸热蜡印上织物，热蜡用大金属盆加热熔化制成，织物平铺在平整的桌面上，以便热蜡能容易地黏上织物。

几内亚的蜡防和浆糊防染技术也类似塞内加尔，用手指或像木梳样的葫芦片或 10~15 根扫帚竹丝扎在一起，在织物上作旋转设计。传统的防染浆糊用绿色植物——秋葵荚来制作。几内亚的蜡防技术也采用木模在织物上印热蜡。但和象牙海岸方法不一样的是，织物铺在酒椰叶纤维垫子上，用靛蓝或可乐果核汁染色。

总之，西非地区的尼日利亚、塞内加尔和马里的蜡防和浆糊防染技术的历史最长，手工艺技术的相似性提示，有可能这种技能从主要的古代蜡染中心向其他地方扩散，并且大都使用木模在织物上印热蜡和用可乐果核汁染色。这些防染技术应是在欧洲人殖民非洲之前得到发展的。

2 非洲染织物的文化内涵

2.1 非洲文化特征

撒哈拉以南的高温无冬的气候、广阔无垠的热带草原及其丰富的动植物资源，为非洲人的生存发展提供了十分便利的条件。同时，闭塞的地理环境和热带高原的大陆气候孕育了非洲人的独特文明。在欧洲殖民者入侵以前，它所受到的外部影响较小，一直循着自己独特的道路发展，在世界众多的文明之花中绽开一朵奇葩。非洲文明在表现出某些共性的同时，在各族特定的社会矛盾和地理差异的作用下，又常常展现出其内部的多样性和复杂性。因此，非洲文明是一种同一性和多样性并存的文明。

非洲文化是世界文化发展史上一种有别于世界其他文化的独具形态和特质的文化。所谓文化形态与文化特质，是由于人类基于不同的种族源流，处于不同的自然生长环境和地理条件之中，其文化演进的历史进程与历史条件又各不相同，从而逐渐形成了文化上的相互差异与多样性，即不同的文化特征、文化结构、文化形态或文化模式。与欧亚旧大陆的东西方文化相比，非洲文化在近代以前的漫长发展进程中，基本上是以一种非文字形态的方式存在和演变的，所以可以将非洲文化称之为非文字文化或无文字文化。非文字特征使非洲文化不易纵向积累，世代继承，文化成果因积累困难而进步缓慢。非洲地区是世界上为数不多的几个人类农业起源地之一，某些文化可以上溯到遥远年代，历史上也曾出现过一些辉煌的文明中心和庞大的政治结构，例如，公元 5 世纪前后出现的"诺克文化"已达到很高水平，有"非洲的希腊"之称。诺克文化中出现的雕刻，不仅工艺精美，而且风格独特，具有理性精神的审美特征。此外，非洲大陆在历史上还出现了文化中心，如加纳文化、马里文化、桑海文化等等。但是总的来说，由于非洲各民族没有文字，许多历史上出现过的文化中心都没有留下什么传世文献，非洲的历史很大一部分是由说唱形式留传下来的。这些文化所取得的种种成果、技术、发明、思想和观念，不能借助于文字来加以系统的记录、整理，使之流传下来，文化的积累和保存受到很大限制。

非洲社会的非文字传承却比较发达，它利用一些非语言文字的交际工具和沟通手段来达到人类文化传承的目的。在热带大陆的非洲传统各民族中，这些非文字传承的内容和手段大体包括织物、雕刻、绘画、图腾巫术、音乐舞蹈、仪式行为、人体动态以及其他行为与符号，它们构成了一个与语言和文字有相似意义的神秘的符号世界，部分地发挥着语言和文字的功能，使非洲各族文化得以传承，社会得以沟通，信息得以交往。

2.2 非洲染织物的民族性与文化传承功能

染织服饰作为一种文化现象，一方面具有器物文化性质，即人类的衣、裙、冠、履、饰物等，都是有形的具体形式，是人类的物质劳动成果，即物质文化的体现；另一方面，染织服饰又是人类精神生产的成果。人类在创造染织服饰的同时，又将他们的习俗、风尚、审美情趣乃至宗教信仰、观念及各种文化心态附着其上，所以染织服饰又是人类精神文化的积淀。

2.2.1 非洲染织物的民族性

染织服饰的民族性是在民族形成发展的漫长过程中成长的，作为有着各种共同特征的特定人群的服饰，无疑渗透着他们的共同信仰、宗教、观念、习俗等各种文化因素。民族性在服饰上的反映，或者说服饰民族性的具体表现，是多种多样的。一般而言，民族性在服饰上的体现，集中在质地、款式和色彩三个方面。其中最能反映各自民族特色的是服饰款式和色彩，其次，饰物作为服饰的有机构成，其表现民族性的特点最为明显。至于民族性格在服饰上的反映，也屡见不鲜，这可从非洲人身上的纹身以及用动物的角、骨为首饰来表现勇敢、剽悍、刚劲的民族性格反映出来。从民族学角度考察，民族是人们在历史上形成的一个有共同语言、共同地域和共同经济生活以及表现于共同文化上的共同心理素质的稳定的共同体。共同的文化包括风俗、习惯等等，服饰也是其重要特征之一。一个民族区别于其他民族的最显著的外部特征之一就是服饰。从文化学的角度来考察，染织服饰的民族性是文化赋予它的固有特点。包括服饰在内的物质文化和精神文化是反映人类进步的状态和成果的总结，具有民族性、时代性和区域性。一定的文化总是具体的、特定民族、时代、区域的文化。作为文化结构中的服饰，可以当作是民族文化的外在表现，也可以说是民族文化心理的物化形式。

非洲染织物的民族性受到自然与社会环境的深刻影响。这种环境包括生产方式、生活习性、地理环境、气候条件、风俗习惯、民族性格、宗教信仰和艺术传统等。这些因素通过直接或间接的方式折射到各民族的染织物服饰上面，构成绚丽多彩的民族服饰景观。例如，阿散蒂族人和埃维族人的染织物形成了稳定的设计风格，成为民族文化的重要组成部分，也是区别于其他民族重要的外部特征之一。阿散蒂人在设计染织物纹样时执着于几何纹样的运用，其几何图形包括锯齿形、三角形、星形、箭头形、梯形、菱形、闪电形、十字形或不规则几何图形等等（图 2.1～2.2）。他们从不使用其他包括动物题材、器物题材、通俗题材等纹样的设计，这是阿散蒂染织物区别于其他民族染织物的显著特征。尤其是阿散蒂皇室染织物的经纱背景只有红、黄、绿三种颜色进行组合，成为阿散蒂皇室服饰的标志。埃维人的民族染织物也具有自己独特的特征，例如，其染织物的纹样不局限在几何纹样，而是广泛采用了动物、器物、通俗、政治等题材纹样，其染织物纹样丰富、生动形象、错落有致、富于变化，其设计的纹样不断改善，趋于精美（图 2.3～2.4）。

 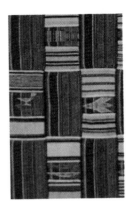

图2.1 阿散蒂染织物1　　图2.2 阿散蒂染织物2　　图2.3 埃维染织物1　　图2.4 埃维染织物2

2.2.2 非洲染织物的文化传承功能

　　非洲染织物色彩丰富、对比强烈，每一种经纱条带背景都有一个独特的名字并蕴含着一定的主题和意义，每一种颜色都有一定的象征意义，纹样题材广泛。一些典型而有名的纹样都蕴含意义深远的主题和故事，这些故事涉及范围很广，包括历史上的标志性事件、富有哲理的谚语故事、神话传说、宗教故事等等。另外，非洲人也通过染织物来表达对时事政治事件的观点。所以，染织物除了具有美化人体的实用功能外，还具有展示非洲文化的传承功能。

　　染织物是非洲非文字传承的重要手段之一，是非洲口头文化独特的传播与传承方式，在非洲人民的生活中扮演着重要的角色。非洲人民通过内涵丰富的染织物来表达情感，传递神谕，传播历史传统、谚语哲理、宗教信仰、伦理规范等等。条带织造所表达的纹样或来源于生活，或来源于当时人们对大自然的认识，或来源于人类共同的愿望。染织物一方面作为一种象征以及非洲文化发展的产物，必然反映了非洲本土各民族的审美意识和趣味、传统生活方式和宗教信仰，具有强烈的地域文化性；另一方面，随着人类的迁移和各种文化交流，它又受到欧洲、亚洲文化的深刻影响，必然吸收外来文化并与之交融，因而产生了具有非洲文化特色的视觉装饰语言。非洲染织物纹样的题材来源广泛，主题突出，形象生动，既有现实主义风格和原始的自然主义风格，又有抽象的原始图腾文化，所以形成了敦厚、简洁、朴素、稚拙和强烈表现力的特征。

2.3 宗教对非洲染织物设计的影响

　　莫·卡冈在谈及非洲原始绘画时指出："无论学者们在理解这些画像的思想内容时的分歧多么大，有一点都是没有争议的，即每一个画像的背后都有一定范围的神话概念。野兽的形象是动物图腾的模式，女人的形象是神话人物的体现，而器皿、武器或猎人脸上的花纹

饰是宗教意义的符号。"非洲染织服饰上就有众多自然动物图像或几何形花纹图案,它们正是非洲众多民族图腾、神话、习俗等的遗迹。因为任何民族的审美心理结构都是依赖于本民族历史的生成和积淀的,这种历史的生成因素包括地理环境、生产方式、巫术图腾、生活习俗、宗教观念等等。

在非洲,人与宗教的关系相当密切,人的日常生活很难与宗教分开。非洲的宗教主要有三种:传统宗教、伊斯兰教和基督教。撒哈拉以南的非洲人民普遍信仰传统宗教,传统宗教种类繁多,形式各异,富有浓厚的地方特色。传统宗教一般信奉祖先和自然神,在非洲人民的精神生活中占有重要地位,具有神秘的宗教色彩,这在服饰上体现尤为突出。传统宗教是非洲人固有的、有着悠久历史和广泛社会基础的宗教,伊斯兰教和基督教是后来从外界传入非洲的宗教。非洲传统宗教的基本内容有自然崇拜、祖先崇拜、图腾崇拜、部落神崇拜和至高神崇拜,它的核心内容是尊天敬祖。人们相信自然界有各种各样的神灵,而这些神灵又有善恶之分。在恶劣的自然生活环境中,人们要求得到神灵的保护,要与神灵对话,要让神灵认识自己,因此身上佩带许多装饰物,这与蜡染服装形成一个统一的整体符号系统和精神世界。伊斯兰教的民族也有其独特的服饰,尤其是蜡染服装上,那抽象的、概念化的几何形状内蕴藏着深刻的含义。基督教主要流行于西非沿海和中、南非各地,相对来说对蜡染服装的影响较小。但无论哪种宗教,都在保持社会伦理道德方面发挥着很重要的作用。

2.3.1 自然崇拜

自然崇拜是非洲传统宗教的最初形态。远古时期,非洲人把直接关系到自己生存的自然物和自然力进行神化,这样就产生了自然崇拜。在非洲人看来,自然万物是上帝创造的,自然展现上帝,在自然中上帝无处不在。他们崇拜多种自然精灵,如地神、山魔、林鬼、河精、树妖、神蛇、神牛等等。

2.3.2 祖先崇拜

祖先崇拜是非洲传统宗教的重要内容之一。祖先崇拜的基础是非洲人的灵魂观。他们认为人是有灵魂的,灵魂使躯体具有生气、充满活力。当巫术或死亡把灵魂从躯体中分离出来时,躯体也随之死亡。非洲各民族通常崇拜祖先,认为死去的人离在世者不太远,他们时刻关注着自己的家族,与家族有关的每件事,如家族成员的健康与繁衍,祖先都感兴趣。你崇拜他,经常祭祀,祖先之灵就会保佑你;如果你怠慢他,就会遭灾。疾病、死亡和绝嗣是祖先经常采用的惩治不肖子孙的手段。祖先发怒甚至还会引发干旱、饥荒及地震。班图人

十分崇拜祖先之灵,他们把祖灵看成家族的成员,在一切重要时刻都向他们求援。出生、婚嫁、患病和家族团圆时,均要乞灵于家族的祖先之灵。求雨、播种、收获、捕鱼、狩猎和打仗时,也要向祖灵求援。

2.3.3 图腾崇拜

图腾是在自然崇拜、祖先崇拜的基础上发展起来的宗教形式。图腾崇拜在非洲传统蜡染服装中起着相当重要的作用,是其服饰文化中人文特征的根源。西非各民族有原始的图腾崇拜、自然崇拜,也信仰过巫术,现在还信仰伊斯兰教和基督教。这些意识活动从最初的部落文化到如今的全民信仰,在其传统的蜡染服饰文化中,有相当一部分是直接受宗教影响而产生的。图腾影响着非洲人的生活习俗,据作者在西非的实地调查,蜡染服饰中动植物崇拜和精灵崇拜是他们的主要标志之一。

图腾崇拜对非洲人的文化艺术产生很大影响。拿文学来说,非洲各族有关民族起源的神话传说大多与图腾有关。拿雕塑来说,在西非的乌木雕和青铜雕中,许多是以所崇拜的图腾为对象的,多为半人半兽状。拿舞蹈来说,许多非洲部族的舞蹈直接模拟图腾动物的动作,并因所崇拜的动物不同而各有所异。最后拿音乐来说,非洲人在跳舞时还模仿动物的声音,从而形成图腾音乐。总之,非洲各族的文化艺术既反映了图腾崇拜的内容和仪式,又充溢着神秘的图腾主义精神。

2.4 非洲蜡染印花图案中的文化符号

巴特指出:"衣着是规则和符号的系统化状态,它是处于纯粹状态中的语言。"这就是说,一个人的衣着是一个符号系统,而就非洲各民族染织服饰而言,服饰各部分、各元素间总有内在联系,构成具有文化内涵的完整系统。非洲蜡染印花服饰由衣、袍、裙、包头、腰缠布、配饰等组合成套,具有完整的实用性和审美价值。现将它所反映的民俗社会生活和社会民主政治寓意作一剖析。

2.4.1 蜡染印花图案中的文化符号分类

我们在非洲市场调查时发现:非洲本土蜡染布图案中有一些难解的文化符号出现,如图2.5～2.8。为了解读这些文化符号信息,作者一方面走访非洲民间部落,请教当地文化人士;另一方面,在大英博物馆收集了非洲阿肯(Akan)族和阿丁克拉(Adinkra)族蜡染布料上的文化符号,查阅相关资料,对比较典型的文化符号进行解读。

图 2.5 文化符号 1

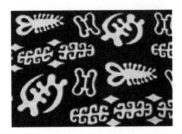

图 2.6 文化符号 2

图 2.7 文化符号 3

图 2.8 文化符号 4

2.4.2 阿肯符号

图 2.9 为典型的阿肯符号，它体现了阿肯族的宇宙哲学观。阿肯族人相信人类的创造力感染了宇宙，宇宙是由自然和社会创造的，死亡是人类生命的至高，人类的灵魂从不毁灭，当人类再生时，这个灵魂再赋予肉体。

图 2.10 是阿肯人的格言：上帝是万能的，创造的美景，除了上帝，没有人看见它什么时候开始，什么时候结束。这反映了阿肯人坚定的上帝崇拜信念。

图 2.11 为自然和社会创造的眼睛形符号，它表示上帝是万能的创造者，它创造了太阳、月亮、星星、雨和风，创造了生命、人类，并且创造了死亡，上帝永远活着。

图 2.9 阿肯符号 1

图 2.10 阿肯符号 2

图 2.11 阿肯符号 3

图 2.12 是纯洁、神圣、清洁和好运的符号，它所表达的意思是：煮开的水是纯洁和干净的。当一个人大病初愈时，此符号表示保护生命，是神圣灵魂的安慰者。

图 2.13 为上帝的神坛符号，意为上帝的保护、神圣的场所和精神作用。此符号表示上帝无时、无处不存在，阿肯人过去常把它放在屋前，作为上帝保护和存在的象征。

图 2.14 名为"死亡杀死了上帝"，是死亡无敌和上帝的权力征服了死亡的符号。非洲文字表达的字义非常富有哲理：上帝创造了死亡，死亡杀死了上帝，然而最终上帝创造了死亡的解药，因而上帝征服了死亡。阿肯人有诗传颂：创造者创造了事物，当他创造事物的时候，他创造了生命；当他创造生命的时候，他创造了死亡；当他创造死亡的时候，死亡杀了他；当他死的时候，生命赋予他并且唤醒他；因此，他永远活着。

图 2.15 为希望、期待、渴望的符号，非洲文字表达的含义是"上帝，天堂里有事，让它联络我"。这个符号被吊在门楣上，国王每天外出履行他的义务时触碰三次，并重复好运的格言，热切地希望和好的期盼。

图 2.12 阿肯符号 5　　图 2.13 阿肯符号 6　　图 2.14 阿肯符号 7　　图 2.15 阿肯符号 8

2.4.3 阿丁克拉符号

目前阿丁克拉符号有 700 多个，它有不同的谚语和格言，这些都是非洲口传文学的一部分。现在这些符号的暗喻仍然有效。阿丁克拉布料在非洲社会组织中起重要的角色作用，它的符号可以唤起社会和政治组织的信念和态度以及社会的伦理道德和教育职责。

图 2.16 为阿丁克拉布料设计者在库马西 (Kumas) 附近的诺通索 (Ntonso) 印制阿丁克拉布料。

图 2.17 是表示平和、平静、精神上冷静的符号，非洲文字表达的意思是"当国王有好顾问时，他的执政将会一帆风顺"。

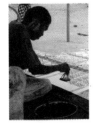

图 2.16 阿丁克拉符号 1　　图 2.17 阿丁克拉符号 2　　图 2.18 阿丁克拉符号 3　　图 2.19 阿丁克拉符号 4

　　图 2.18 为坚韧、坚决和适应性强的符号，非洲文字表达的意思是"生命的航程充满起起落落，唯有坚韧才会具有决定性的作用"，鼓励人们用坚忍不拔的意志去工作和生活。

　　图 2.19 为父母训练、保护、照料子女的符号，非洲文字表达的意思是"当母鸡踏在小鸡身上的时候，她不是故意要伤害它们"或"父母亲的警告不是想要伤害孩子"，提醒非洲青年人不要误解父母之意。这种含义颇像中国人的传统观念。

　　图 2.20 为爱美、谨慎和耐心的符号，非洲文字表达的意思是"爱到永远，爱是永恒的"。

图 2.20 阿丁克拉符号 5

图 2.21 阿丁克拉符号 6

图 2.22 阿丁克拉符号 7

　　图 2.21 为棕榈树符号，它有柔韧、充满活力和财富以及因果关系的喻意，在非洲表达"人类不是单个个体，需要彼此精诚合作，才会自动有好的结果"。

　　图 2.22 为辛苦的工作、好的农民及工业和生产力的符号。善良和勤劳的非洲农民说："无论你的农场大得如何，你要倾向付出你的所有劳作。"唯有这样，才会有好的收成。

3 非洲染织物的设计元素

3.1 阿散蒂染织物的设计元素

3.1.1 阿散蒂染织物设计元素之一——条带背景

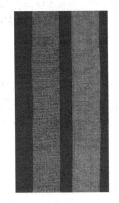 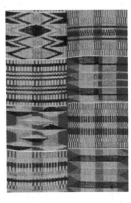 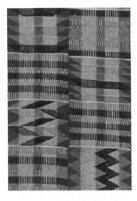

图 3.1 欧雅科曼 1　　　　图 3.2 欧雅科曼 2　　　　图 3.3 欧雅科曼 3

　　阿散蒂染织物可以分为两类，一类是皇室成员使用的染织物，称为"阿萨斯布"（Asasia）；另一类是由棉和少量丝织成的大众面料，称为"纳塔玛布"（N'tama）。贵族和富人通常穿"纳塔玛"丝绸布，又称为"纳萨杜阿索布"（Nsaduaso）。我们将阿散蒂染织物的设计元素归为三类，一类是染织物的经纱条带背景，另一类是种类繁多、寓意深刻的纹样，最后一类设计元素是色彩及其象征意义。阿散蒂染织物的条带背景并非随意排列，而是精心设计的。每一种条带背景都有一个名称，例如，阿散蒂皇族服饰阿萨斯（Asasia）染织物的经纱背景由红、绿、黄三种颜色的条带组成，这种背景称为"欧雅科曼"（Oyakoman）（图 3.1~3.3），是阿萨斯布的专用，也是阿萨斯布独特的设计元素。

　　纳塔玛布的条带背景种类很多，并且每一种条带背景都有一个独特的名字，有些名字表达了人们的喜好和情感，有些名字连带着一些典故，有些名字则富有一定的哲理。图 3.4~3.13 是一些较为典型的条带背景。图 3.5 所示织物的名字是"活捉一只豹"，历史上曾有阿散蒂人应当时的阿散蒂国王的指示，成功地活捉了一只豹，人们为了纪念这一有趣的事件将此织物命名为"活捉一只豹"。再如图 3.11，其名称为"国家爱亚爱"，亚爱是阿散蒂国王的女儿，人们为了表达对亚爱的喜爱，设计了这样一款染织物。

图 3.4 快乐与难过

图 3.5 活捉一只豹

图 3.6 我一分钱也没有

图 3.7 蚊子能飞过大海吗

图 3.8 这不是我的错

图 3.9 在鳄鱼的肚子里

图 3.10 在偏僻的十字路口要拴牢牲畜

图 3.11 国家爱亚爱

图 3.12 安沃莫植物的根

图 3.13 满意的灵魂

3.1.2 阿散蒂染织物设计元素之二——纹样

图 3.14 闪电形

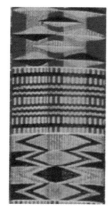

图 3.15 菱形

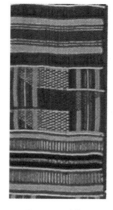

图 3.16 梯形

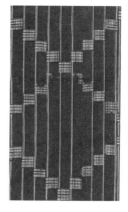

图 3.17 方形

另一类同样重要的设计元素是纹样，阿散蒂染织物的纹样独具特点，是因为其纹样全部为几何图案。例如，锯齿形、三角形、菱形（图 3.15）、星形、箭头形、梯形（图 3.16 和图 3.18）、方形（图 3.17）、闪电形（图 3.14）、十字形或不规则几何图形等等。而非洲其他染织物有时会运用动物题材纹样、器物题材纹样、通俗题材纹样等。

阿散蒂布两端收尾处的纹样有别于其他部位，其纹样独特并被赋予内涵，如图 3.19~ 图 3.20，其含义为"联盟就是力量"。

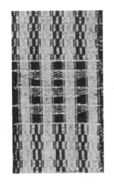
图 3.18 梯形

图 3.19 布边纹样

图 3.20 布边纹样

阿散蒂染织物条带排列有两种形式。一种如图 3.21 所示，整块布只有一种条带，条带沿着布边缝合在一起，方格纹样有规律地交错排列，这种方式称为"苏苏杜阿"（Susudua），大多数的染织物采用这一方式。另一种由四五种甚至更多种样式的条带组成，其方格纹样有时有规律地交错排列，有时没有严格按规律交替排列，这种方式称为"玛玛班"（Mmaban）。图 3.22 由四种不同样式的条带组成；图 3.23 将六种样式的条带缝合在一起而组成，其方格纹样有规律地交替排列。

图 3.21 苏苏杜阿式

图 3.22 玛玛班式 1

图 3.23 玛玛班式 2

进行一种具有民族异域风格的织物设计，需要全面理解这种民族服饰的文化内涵。民族服饰的文化内涵是人类社会在特定文化环境中发展所积淀下来的观念，是一种无形的设计元素。阿散蒂染织物的文化内涵主要体现在纹样上，阿散蒂染织物某些典型的纹样（这里提到的纹样是指几何图形，纬纱的颜色可以随意搭配）有着各自的名字和主题，这些主题或来源于历史事件、伟人故事、谚语以及神话传说等。有时织造者会在一块织物上使用多种纹样，有时会在织物中重复使用一种主题的纹样来起到加强某种主题含义的作用。阿散蒂染织物以一种看得见的实物形式以及丰富多彩的纹样来传播阿散蒂王国历史上的重要事件、哲理道德、神话传说、宗教信仰、政治观点、祖先精神，同时也反映了阿散蒂人民的审美情趣。

下面选取了一些具有典型阿散蒂文化内涵的纹样进行详细解析。

图 3.24 一个人不能统治一个国家　　　图 3.25 数以千计的盾　　　图 3.26 盾

如图 3.24，此条带布有两种纹样，包含一个主题，即"一个人不能统治一个国家"，意思是权力不应掌握在一个人的手中，而应分权而治，王国应谨慎行使手中的权力。所以在重大事件的决定上，阿散蒂国王不能独断专行，而必须与母后、大酋长和军事首领组成的议会一起商量决定。此条带布表达的是一种阿散蒂人对于国王行使权力和治理国家的态度，反映了阿散蒂人最朴素的民主政治意识。

如图 3.25，此纹样是图 3.24 纹样的一部分，其名字是"数以千计的盾"（Akyempem）。在阿散蒂人的思想中，盾是强大军事力量的象征。此织物是奥赛图图王朝（Osei Tutu）（约 1697－1717 年在位）时期，国王送给一个部落首领的赏赐，其花型丰富、做工精美、寓意深刻，是国王对忠诚的部落首领很高的赏赐。

还有一个纹样，它也和盾有关，此纹样的主题叫"盾"（图 3.26）。这个主题来自非洲谚语"盾牌已毁，但骨架还在"，其寓意是即使一个人战死沙场，但他的精神还在，他的事迹将流传。此纹样是勇气和荣誉的象征，阿散蒂国王常用带有这种纹样的织物嘉赏立功战士。

如图 3.27，此纹样的名字是"依靠阿杰芒的财富"（Fa Hia Kotwere Agyeman）。阿杰芒是一位英明的阿散蒂国王，他不但富有谋略而且乐善好施，非常关心穷苦百姓的生活，所

以阿散蒂人设计了这一款条带布来表达他们希望现任国王能够像阿杰芒国王一样善待子民。后来，许多阿散蒂国王争相穿这种条带布来表达他们希望成为一位像阿杰芒国王一样仁慈的君主，得到人民的爱戴。

如图 3.28，此纹样的名字叫"费尽技巧"或"绞尽脑汁"（Adweneasa），很形象地描述了织造者的耐心和丰富的想象力。此纹样是在阿散蒂王国时期，一位有名的织造者为取悦阿散蒂国王精心设计并织造的纹样。后来，这一纹样成为阿散蒂国王的专有服饰纹样，是尊贵、典雅、精美的象征。

图 3.29 的纹样取材于一句非洲谚语："当母鸡踩踏自己的小鸡时，母鸡不是要伤害它而是告诫它改正错误的行为。"这一谚语的含义是一位好的母亲不仅要让孩子吃饱穿暖，更要教育子女，给他们爱和关怀。所以此条带象征着父母的关爱和教导。

图 3.30 的纹样表达近代阿散蒂人坚决抵御欧洲国家侵略的决心和对本土军事战略思想的信心。阿散蒂人认为他们运用先进的军事战略思想能打败欧洲精良的军队装备。一位阿散蒂国王曾说："欧洲白人将基督教教规带到未开化的非洲丛林，但非洲丛林比基督教教规强大。"这句话一直鼓舞着阿散蒂人与欧洲列强斗争到底。

图 3.27 依靠阿杰芒的财富　　　图 3.28 费尽技巧　　　图 3.29 告诫　　　图 3.30 信心

3.1.3 阿散蒂染织物设计元素之三——色彩

色彩是阿散蒂染织物设计元素的重要组成部分。非洲热带森林独特的生态环境影响着阿散蒂人民对色彩的喜好，阿散蒂人对红色的土地、绿色的植被和丛林、蓝色的海洋和天空产生了深厚的感情。在他们的价值观中，自然界的动物、植物、湖泊等都是具有灵性的生命体，他们把直接关系到自己生存的自然物和自然力神话化，于是发展成对自然的崇拜。体现在染织物色彩上便是以大块面、高纯度的红、黄、蓝、绿等色彩为主，通过高纯度色彩夸张的强烈对比，给人以强烈的视觉冲击力，产生出对比效果强烈、活泼、明快、热情、饱满、醒目抢眼的视觉效果，显示出阿散蒂人服装风格的粗犷豪放。

阿散蒂人将色彩视为抒发情感的有利形式，不同的色彩有着不同的象征意义并表达着不同的情感。阿散蒂布条带的颜色一般为蓝、白、红、酒红、黄、绿色，深入理解阿散蒂

染织物中的色彩语言，能更好地体会阿散蒂染织物服饰的内涵，进而能更好地运用这一重要的设计元素。例如，金色代表地位和尊贵，首领一般穿着以金黄色为主色并配有红色和蓝色花纹的染织物，从而显得富贵。上年纪的妇女选择穿银色织物来象征安详。蓝色传递一种蔚蓝天空的形象，代表着万能的上帝，表达出对全能的上帝的虔诚。女祭祀通常穿白色来表达对神明的崇拜和对祖先精神的尊重。年轻的女孩可以穿绿色织物来表达青春阳光、精力充沛的特点。黑色含有严肃意义，隐含与祖先的心灵感应，与祖先同在的思想，所以参加葬礼时人们经常穿着黑色。红色被认为有保护自我的力量，另外红色常用来表达政治情绪，如对某一政治人物的热情崇拜、将某件事进行到底的决心。有时候在政治会议上穿红色代表愤怒，而黄色代表神圣和圣洁。表 3-1 是对阿散蒂染织物中各种色彩的象征意义的概括。

表 3-1 阿散蒂染织物的颜色象征

黄色	象征神圣、圣洁、宝贵
粉色	象征女性的甜美、迷人、温柔和魅力
红色	象征鲜血、政治精神
栗色	土地的颜色，象征着治愈、康复、驱逐邪恶的保护色
蓝色	象征神圣、和平、和谐、好运和永恒的爱
绿色	植物的颜色，象征成长和健康
金色	象征皇室、尊贵、精神的纯洁
白色	象征纯洁、对祖先的崇拜
黑色	象征精神的力量和祖先的精神
灰色	象征精神的净化
银色	象征月亮、宁静、纯粹和快乐
紫色	与栗色相同，象征土地和痊愈

3.2 阿散蒂风格的色织物设计

基于以上对非洲阿散蒂染织物三大设计元素——条带背景、纹样及其内涵、色彩——研究和归纳的基础上，应用一些较为典型的具有阿散蒂染织物风格的设计元素，设计了两个系列的具有阿散蒂染织物风格的色织物，并采用 GA 193-400 单纱整经机和 TNY 101A-20 全自动剑杆小样织机进行试织。

3.2.1 几何题材系列

3.2.1.1 织物一

在阿散蒂染织物中有众多几何题材纹样，而其中以45°角排列的方块形纹样十分常见，是非洲人喜爱的几何纹样之一（图3.33）。作者对这一纹样进行了应用，并配以阿散蒂风格的条带背景（图3.31）。实物照片见图3.31，花型组织见图3.32，织物规格见表3-2。

图 3.31 织物一

图 3.32 花型组织图

图 3.33 方形纹样

纬纱颜色：白色

色经排列循环

颜色	红	黄	红	绿	浅黄	绿	红	黄	红	蓝
根数	14	14	8	8	4	8	8	14	14	88

每花经纱数为 180 根

88 根蓝色部分花型排列

平纹	花型	平纹	花型	平纹	花型	平纹
10 根	15 根	11 根	15 根	11 根	15 根	11 根

其他颜色部分为平纹

表 3-2 织物一产品规格

产品规格					
原料	100%棉	下机联匹长（米）	120	紧度(%)	E_j=59.8 E_w=42.6 $E_总$=76.9
经纱线密度（特）	红、蓝、绿： 18.2×2 黄、浅黄、白： 14.6×2	浆纱印墨长（米）	134.4	总经根数	3086
				内经根数	3058
纬纱线密度（特）	白：14.6×2	成品幅宽（厘米）	115	筘号（齿/10厘米）	128
				每筘穿入数（根）	2
经密（根/10厘米）	268	坯布幅宽（厘米）	116.2	上机纬密（根/10厘米）	207.1
纬密（根/10厘米）	213	经纱织缩率（%）	10	全幅花数	16 花+178 根
成品匹长（米）	40	纬纱织缩率（%）	3.3	坯布下机长缩率（%）	2

劈花：上述经纱排列循环不能使织物两端色彩对称，因此经纱排列循环改为

红	黄	红	绿	浅黄	绿	红	黄	红	蓝	红
6	14	8	8	4	8	8	14	14	88	8

178 根经纱排列

红	黄	红	绿	浅黄	绿	红	黄	红	蓝	红
6	14	8	8	4	8	8	14	14	88	6

3.2.1.2 织物二

如图 3.34，此织物的条带背景名称为"可乐果王"。可乐果原产于非洲，在热带地区有大量种植。阿散蒂人喜欢经常咀嚼可乐果种子，因为它能起到兴奋剂和缓解疲劳的作用，从而保证人们能承受长时间的工作，也可用于治疗头痛和抑郁症，帮助消化食物，并可以作

为利尿剂。此织物表达了阿散蒂人对可乐果的喜爱。实物照片见图 3.34，花型组织见图 3.35，织物规格见表 3-3。

图 3.34 织物二

图 3.35 花型组织图

表 3-3 织物二产品规格

产品规格					
原料	100% 棉	下机联匹长（米）	120	紧度(%)	E_j=54.8 E_w=47.2 $E_总$=76.1
经纱线密度（特）	紫：27.77×2 白、黑、黄：14.6×2	浆纱印墨长（米）	133.7	总经根数	2808
				内经根数	2784
纬纱线密度（特）	白：14.6×2	成品幅宽（厘米）	115	筘号（齿/10厘米）	117
				每筘穿入数（根）	2
经密（根/10厘米）	244	坯布幅宽（厘米）	116.2	上机纬密（根/10厘米）	229.4
纬密（根/10厘米）	236	经纱织缩率（%）	9.5	全幅花数	14 花+178 根
成品匹长（米）	40	纬纱织缩率（%）	3.2	坯布下机长缩率（%）	2

纬纱颜色：白色

色经排列循环

颜色	黄	白	黑	白	紫	白	黑	白
根数	96	6	6	6	54	6	6	6

每花经纱数为 186 根

<div align="center">96 根黄色部分花型排列</div>

平纹	花型	平纹	花型	平纹
16 根	23 根	17 根	23 根	17 根

其他颜色部分为平纹

劈花：上述经纱排列循环不能使织物两端色彩对称，因此经纱排列循环改为

紫	白	黑	白	黄	白	黑	白	紫
24	6	6	6	96	6	6	6	30

<div align="center">178 根余花排列</div>

紫	白	黑	白	黄	白	黑	白	紫
24	6	6	6	96	6	6	6	24

3.2.1.3 织物三

图 3.36 所示织物的条带背景具有典型的阿散蒂风格，阿散蒂人经常用绿色来表现旺盛的生命力。此织物的设计旨在表达人们对生活昌盛、畜牧业兴旺及农业丰收的愿望，另外也用以寄托人们希望自己身体健康、精力充沛的愿望。实物照片见图 3.36，花型组织见图 3.37，织物规格见表 3-3。

图 3.36 织物三

图 3.37 花型组织图

表 3-4 织物三产品规格

产品规格					
原料	100%棉	下机联匹长（米）	120	紧度（%）	E_j=65.4 E_w=56.6 $E_总$=85.0
经纱线密度（特）	绿、红：18.2×2 白、黄：14.6×2	浆纱印墨长（米）	135.2	总经根数	3436
				内经根数	3408
纬纱线密度（特）	白：14.6×2	成品幅宽（厘米）	115	筘号（齿/10厘米）	142
		边幅（厘米）	0.5×2	每筘穿入数（根）	2
经密（根/10厘米）	299	坯布幅宽（厘米）	116.2	上机纬密（根/10厘米）	275.1
纬密（根/10厘米）	283	经纱织缩率（%）	10.5	全幅花数	21花+48根
成品匹长（米）	40	纬纱织缩率（%）	3.8	坯布下机长缩率（%）	2

纬纱颜色：白色

色经排列循环

颜色	绿	黄	红	黄	绿	黄	红	黄
根数	104	8	8	8	8	8	8	8

每花经纱数为 160 根

104 根绿色部分花型排列

平纹	花型	平纹	花型	平纹	花型	平纹
14 根	15 根	14 根	15 根	14 根	15 根	14 根

其他颜色部分为平纹

劈花：上述经纱排列循环不能使织物两端色彩对称，因此经纱排列循环改为

黄	红	黄	绿	黄	红	黄	绿	黄
4	8	8	8	8	8	8	104	4

48 根余花经纱排列

黄	红	黄	绿	黄	红	黄
4	8	8	8	8	8	4

3.2.1.4 织物四

阿散蒂染织物中有大量的菱形纹样，如图 3.40 和图 3.41 所示。所以作者设计了一款以菱形为纹样的织物，并配以阿散蒂风格的条带背景，实物照片见图 3.38，花型组织见图 3.39，织物规格见表 3-5。

图 3.38 织物四

图 3.39 组织图

图 3.40 菱形纹样 1

图 3.41 菱形纹样 2

表 3-5 织物四产品规格

产品规格					
原料	100% 棉	下机联匹长（米）	120	紧度(%)	E_j=72.5 E_w=27.5 $E_总$=80.1
经纱线密度（特）	黑、橘、白、黄：14.6×2	浆纱印墨长（米）	136.0	总经根数	3716
				内经根数	3684
纬纱线密度（特）	白：14.6×2	成品幅宽（厘米）	115	筘号（齿/10厘米）	77
		边幅（厘米）	0.5×2	每筘穿入数（根）	4
经密（根/10厘米）	323	坯布幅宽（厘米）	116.2	上机纬密（根/10厘米）	134.2
纬密（根/10厘米）	138	经纱织缩率（%）	11	全幅花数	17 花+12 根
成品匹长（米）	40	纬纱织缩率（%）	3	坯布下机长缩率（%）	2

纬纱颜色：白色

色经排列循环

颜色	黑	白	橘	黄	橘	黄	橘	黄	橘	白
根数	72	9	9	9	9	72	9	9	9	9

每花经纱数为 216 根

3.2.2 条带系列

3.2.2.1 织物五

图 3.42 所示是阿散蒂著名的皇族专用阿萨斯布的经纱条带背景。阿萨斯布的条带背景由红、绿、黄三种条带组合而成，称为"欧雅科曼"（Oyakoman）。以欧雅科曼为背景的条带布是阿散蒂皇族和各部落首领的专用服饰，是地位和财富的象征。实物照片见图 3.42，组织图为 ▨ ，织物规格见表 3-6。

图 3.42 织物五

纬纱颜色：白色

色经排列循环

颜色	红	黄	红	绿	红	黄
根数	52	64	32	64	52	4

每花经纱数为 268 根

劈花：上述经纱排列循环不能使织物两端色彩对称，因此经纱排列循环改为：

红	绿	红	黄	红	黄
32	64	52	4	52	64

184 根余花经纱排列

红	绿	红	黄	红
32	64	52	4	32

表 3-6 织物五产品规格

产品规格					
原料	100% 棉	下机联匹长（米）	120	紧度（%）	$E_{\mathrm{j}}=71.3$ $E_{\mathrm{w}}=69.2$ $E_{\text{总}}=91.2$
经纱线密度（特）	红、白、黄：14.6×2 绿：18.2×2	浆纱印墨长（米）	137.5	总经根数	3968
				内经根数	3936
纬纱线密度（特）	白：14.6×2	成品幅宽（厘米）	115	筘号（齿/10厘米）	81
		边幅（厘米）	0.5×2	每筘穿入数（根）	4
经密（根/10厘米）	346	坯布幅宽（厘米）	116.2	上机纬密（根/10厘米）	336.4
纬密（根/10厘米）	346	经纱织缩率（%）	12	全幅花数	14 花+184 根
成品匹长（米）	40	纬纱织缩率（%）	5	坯布下机长缩率（%）	2

3.2.2.2 织物六

靛蓝是阿散蒂染织物最基本而古老的颜色，它与蓝色的天空、蓝色的植物等蓝色生态环境相应。作者设计了一种以靛蓝为主色，具有典型阿散蒂条带背景的织物。靛蓝色是深蓝，色度接近于黑色，色相中有紫色成分，而紫色中有红色成分，因而它是深色系列中的代表色，有重量感、沉着感和稳定感。由于非洲特殊的自然环境，靛蓝象征着神圣、和平、和谐、好运，是阿散蒂人民喜爱的颜色之一。此织物展现了阿散蒂人的蓝色情结，采用五枚三飞缎纹组织，组织图为 ，实物照片见图 3.43，织物规格见表 3-7。

图 3.43 织物六

表 3-7 织物六产品规格

产品规格					
原料	100%棉	下机联匹长（米）	120	紧度（%）	E_j=66.2 E_w=56.0 $E_总$=85.1
经纱线密度（特）	白、深蓝：14.6×2	浆纱印墨长（米）	140.0	总经根数	3808
				内经根数	3776
纬纱线密度（特）	白：14.6×2	成品幅宽（厘米）	115	筘号（齿/10厘米）	79
		边幅（厘米）	0.5×2	每筘穿入数（根）	4
经密（根/10厘米）	331	坯布幅宽（厘米）	116.2	上机纬密（根/10厘米）	272.2
纬密（根/10厘米）	280	经纱织缩率（%）	11	全幅花数	13花+162根
成品匹长（米）	40	纬纱织缩率（%）	4	坯布下机长缩率（%）	2

纬纱颜色：白色

色经排列循环

颜色	蓝	白	蓝	白	蓝	白
根数	124	12	4	12	124	2

每花经纱数为 278 根

劈花：上述经纱排列循环不能使织物两端色彩对称，因此经纱排列循环改为

蓝	白	蓝	白	蓝	白	蓝
4	12	4	12	124	2	120

162 根余花经纱排列

蓝	白	蓝	白	蓝	白	蓝
4	12	4	12	124	2	4

3.3 埃维染织物的设计元素

埃维染织物的设计风格与阿散蒂染织物有一些类似的地方，例如，织物的条带背景很多是通用的，色彩的象征意义也很相似。它们之间最主要的区别在于纹样的不同。阿散蒂染织物的纹样全部是几何纹样，而埃维染织物的纹样取材则十分广泛，除了几何题材纹样外，还有惟妙惟肖的动物题材纹样、种类繁多的器物题材纹样、耐人寻味的通俗题材纹样以及独具内涵的政治题材纹样。这些丰富的设计元素充分体现了埃维染织物设计的多样性。作者将埃维染织物的设计元素按纹样题材进行了归类总结。

3.3.1 动物题材纹样

图 3.44 蛇　　　　图 3.45 蝎子　　　　图 3.46 鱼　　　　图 3.47 鳄鱼

此类纹样种类繁多、范围广泛，包括牛、羊、鸡、蝎子、蛇等陆地动物以及鱼、螃蟹、贝类等海洋生物，此外还有两栖类动物如鳄鱼(图 3.44~3.47)，每一种纹样都设计得栩栩如生。在埃维染织物中，几内亚鸟（又名珍珠鸡）常作为素材设计为纹样。图 3.48 是几内亚鸟的实物照片，图 3.49~3.51 为纹样，从图中可以看出其纹样的设计惟妙惟肖、十分传神。

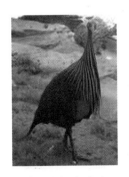

图 3.48 珍珠鸟　　图 3.49 珍珠鸟纹样 1　　图 3.50 珍珠鸟纹样 2　　图 3.51 珍珠鸟纹样 3

对纹样内涵的了解是掌握埃维染织物设计元素的重要环节，许多动物题材纹样自古就被赋予吉祥、幸福的寓意，通过这类纹样表达了埃维人追求幸福吉祥、希望万物都有利于自身的发展的愿望。如鳄鱼是适应力强的象征；长角水牛是吉祥和富有的象征；贝壳是胜利的象征；公鸡是战胜邪恶、驱散黑暗的神鸟，也是民族联盟的象征；公羊代表男性的权力；禽鸟代表女性的美丽；母鸡代表母性；蜥蜴代表死亡；蛇代表土地；等等。

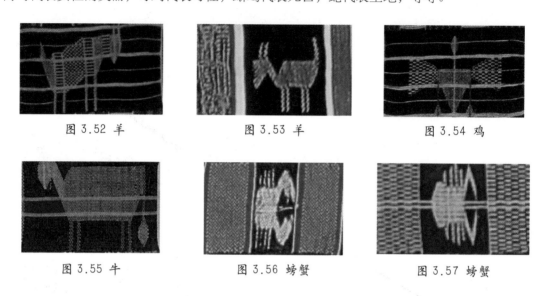

图 3.52 羊　　　　　图 3.53 羊　　　　　图 3.54 鸡

图 3.55 牛　　　　　图 3.56 螃蟹　　　　　图 3.57 螃蟹

3.3.2 器物题材纹样

以实用品为题材内容的纹样涉及到生活用品的方方面面，如雨伞、剪刀、钥匙、梳子、叉子、帽子、刷子，等等（图 3.58~3.67）。有些题材还包含着耐人寻味的隐喻，如钥匙表示主权所有，梳子表示美丽与女性。其中要特别介绍鼓类纹样（图 3.65），埃维人与鼓的关系极为密切，每逢节日、婚丧、祭祀，人们总要击鼓，并且载歌载舞。可以说埃维人从出生到死亡一刻也离不开鼓，因为有鼓便有舞，而埃维人是跳着舞来到这个世界的，跳着舞生活劳作，又跳着舞离开人世。鼓已经成为埃维人生活和文化的重要组成部分，所以埃维染织物中经常能看到鼓类纹样。

图 3.58 梳子　　图 3.59 钥匙　　图 3.60 帽子　　图 3.61 叉子　　图 3.62 剪刀

 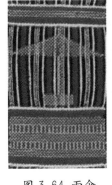 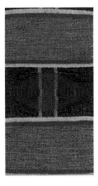 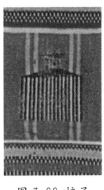 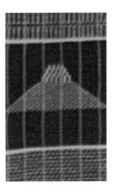

图 3.63 刷子　　　图 3.64 雨伞　　　图 3.65 鼓　　　图 3.66 梳子　　　图 3.67 草帽

3.3.3 通俗题材纹样

通俗题材纹样是一类耐人寻味的题材，将各种姿势的人物作为纹样的主题进行设计，甚至人的五官和四肢都可以作为纹样题材加以表现（图 3.68～3.72），反映了埃维人爱好多样化和对人自身的崇拜。图 3.68 纹样描绘的是在宫廷里拿着手杖的首领和谏言者在交流，旁边还有几位侍从。图 3.73"手持枪的士兵"和图 3.74"划船的人"则是较为经典的通俗纹样，其纹样设计十分巧妙。

图 3.68 首领与谏言者

图 3.69 手 1　　　图 3.70 手 2　　　图 3.71 人物 1　　　图 3.72 人物 2

图 3.73 手持枪的士兵　　　　　　　图 3.74 划船的人

3.3.4 政治题材纹样

政治题材纹样是埃维人设计纹样时热衷于表现的题材，最为典型的是金凳子纹样（图 3.75~3.78）。金凳子作为非洲各部落联盟的标志，是阿散蒂王国重要的政治信物。传说阿散蒂国王奥赛·图图在位期间得到一位颇有政治远见的祭司埃诺克耶的强有力的辅佐，他精心策划，广泛散布预言：天神要使阿散蒂变为一个大国。据说，某一天当各小国君主和人民齐集在库马西之时，忽然天昏地黑，雷电大作，从漆黑天空落下一个金饰凳子，金凳子恰恰落在奥赛·图图的膝前。埃诺克耶当即宣布，这个金凳子就是阿散蒂民族的灵魂和力量；它的安全就是民族的安全，失去了它，阿散蒂民族就会衰落。这就是有名的金凳子的故事，它在人民心理上起了团结全民的作用，特别是表现在后来的抗英战争中。从此各小国团结在阿散蒂国王的周围，国王获得"阿散蒂赫内"（意为阿散蒂首领）的称号。在埃诺克耶的辅佐下，奥赛·图图致力于民族团结，建立一支全民族的军队。这支军队在 1701 年打败了登基腊，取得了独立。从此阿散蒂王国不再是一个松弛的联盟，而形成为一个具有复杂的政府组织的中央集权的国家，而金凳子成为阿散蒂王国重要的政治信物。金凳子如此神圣，以至于不能把它放在地上，而总是把它放置在特制的座椅或橡皮垫子上面。历史上埃维人从未组成过权力集中的统一国家，而一直在阿散蒂人的统治之下，所以金凳子纹样是埃维染织物十分常见的设计元素，它象征着团结与联盟。

图 3.75 金凳子 1　　　图 3.76 金凳子 2　　　图 3.77 金凳子 3　　　图 3.78 金凳子 4

3.4 埃维风格的色织物设计

历史悠久的埃维文明有着其独特的精神传统，其民族的伦理观念、宗教信仰、各种自然观对埃维染织物的服饰风格、纹样内涵的影响，都可视为无形的内在精神传统。理解设计元素的文化内涵，有利于埃维染织物服饰元素的提炼、加工，而不是简单的重复，最终创造出具有埃维风格的现代色织物。

基于以上对埃维染织物设计元素的提炼，我们应用一些较为典型的具有埃维染织物风格的设计元素，设计出两个系列，即通俗题材系列和器物题材系列的具有埃维染织物风格的色织物，并采用 GA193-400 单纱整经机和 TNY101A-20 全自动剑杆小样织机进行试织。

3.4.1 通俗题材系列

通俗题材纹样在埃维人的染织物中十分常见，人物肖像甚至于人的五官和四肢（图 3.79 和图 3.80）都作为纹样题材加以表现。作者在这个系列中设计了两款通俗纹样——心形和人物，表现非洲人民爱好多样化和对人自身的崇拜。

图 3.79 心形 1

图 3.80 心形 2

3.4.1.1 织物一

如图 3.81，此织物经纱条带背景有一个别致的名字叫"安沃莫的根"（Anwonomo）。安沃莫是一种植物，其根有甜味、能食。这一植物象征着幸福、快乐，所以此织物也是生活幸福的象征。我们将这种织物的纹样设计为心形，以表达"拥有快乐的心情度过每一天"。实物照片见图 3.81，花型组织见图 3.82，织物规格见表 3-8。

图 3.81 织物一

图 3.82 花型组织图

表 3-8 织物一产品规格

产品规格					
原料	100% 棉	下机联匹长（米）	120	紧度（%）	E_j=55.6 E_w=42.6 $E_总$=74.5
经纱线密度（特）	白、黑、棕、黄：14.6×2 粉：27.77×2	浆纱印墨长（米）	133.0	总经根数	2628
				内经根数	2608
纬纱线密度（特）	白：14.6×2	成品幅宽（厘米）	115	筘号（齿/10厘米）	110
		边幅（厘米）	0.5×2	每筘穿入数（根）	2
经密（根/10厘米）	228	坯布幅宽（厘米）	116.2	上机纬密（根/10厘米）	207.1
纬密（根/10厘米）	213	经纱织缩率（%）	9.0	全幅花数	10 花+68 根
成品匹长（米）	40	纬纱织缩率（%）	3.0	坯布下机长缩率（%）	2

纬纱颜色：白色

色经排列循环

颜色	粉	白	黑	白	棕	白	粉	黄	黑	黄
根数	68	6	8	6	68	6	68	8	8	8

每花经纱数为 254 根

68 根粉色、68 根棕色部分花型排列

平纹	花型	平纹	花型	平纹
8 根	19 根	11 根	19 根	11 根

其他颜色部分为平纹

劈花：上述经纱排列循环不能使织物两端色彩对称，因此经纱排列循环改为

粉	黄	黑	黄	粉	白	黑	白	棕	白
68	8	8	8	68	6	8	6	68	6

68 根余花经纱排列

粉
68

3.4.1.2 织物二

在埃维染织物中，图 3.83 所示条带背景的名字叫"家族的陶罐"。此织物能够反映埃维人的家族观念。在埃维民族中，家族是最基本的社会和政治单位，社会组织的基础是父系家族，氏族成员们自称来源于相同的祖先。村庄的首领选自特定的家族，各村的家族不同，首领主要在长老会议的辅助下排解内部纠纷。埃维人非常重视家族观念，在遇到家庭纠纷或其他问题时，一般请家族的首领出面解决。埃维人非常尊重和信任家族首领，一般首领在认真听取各方陈述后，会根据实际情况加以处理，而委托者会欣然接受家族首领的决定，按首领的意思将事情妥善解决。作者在此条带设计时加入了人物纹样，以加强此织物的主题意义。实物照片见图 3.83，花型组织见图 3.84，织物规格见表 3-9。

图 3.83 织物二

图 3.84 花型组织图

表 3-9 织物二产品规格

产品规格					
原料	100%棉	下机联匹长（米）	120	紧度（%）	$E_j=51.1$ $E_w=45.6$ $E_总=73.4$
经纱线密度（特）	白、黑、黄：14.6×2 红、蓝：18.2×2	浆纱印墨长（米）	133.7	总经根数	2714
				内经根数	2690
纬纱线密度（特）	白：14.6×2	成品幅宽	115	筘号（齿/10厘米）	113
		边幅（厘米）	0.5×2	每筘穿入数（根）	2
经密（根/10厘米）	236	坯布幅宽（厘米）	116.2	上机纬密（根/10厘米）	221.7
纬密（根/10厘米）	228	经纱织缩率（%）	9.5	全幅花数	16 花+98 根
成品匹长（米）	40	纬纱织缩率（%）	3.2	坯布下机长缩率（%）	2

纬纱颜色：白色

色经排列循环

颜色	红	黄	黑	黄	蓝
根数	16	16	16	16	98

每花经纱数为 162 根

98 根蓝色部分花型排列

平纹	花型	平纹	花型	平纹
20 根	19 根	19 根	19 根	19 根

其他颜色部分为平纹

劈花：上述经纱排列循环不能使织物两端色彩对称，因此经纱排列循环改为

蓝	红	黄	黑	黄
98	16	16	16	16

98 根余花经纱排列

蓝
98

3.4.2 器物题材系列

3.4.2.1 织物三

图 3.85 所示织物参照埃维染织物设计而成，织物中红色条带与黄色条带交替排列，富有规律。由于埃维人热衷于将各种器物作为染织物纹样的题材，所以很多物品如剪刀、梳子等被设计在其中。作者在参考埃维人剪刀纹样特点的基础上，设计了一款以剪刀为纹样的织物，表达人们对生活的热爱。实物照片见图 3.85，花型组织见图 3.86，织物规格见表 3-10。

图 3.85 织物三

图 3.86 花型组织图

表 3-10 织物三产品规格

产品规格					
原料	100% 棉	下机联匹长（米）	120	紧度（％）	E_j=53.6 E_w=47.2 $E_总$=75.5
经纱线密度（特）	白、黄：14.6×2 深红：18.2×2	浆纱印墨长（米）	133.7	总经根数	2804
				内经根数	2780
纬纱线密度（特）	白：14.6×2	成品幅宽（厘米）	115	箔号（齿/10厘米）	117
		边幅（厘米）	0.5×2	每箔穿入数（根）	2
经密（根/10厘米）	244	坯布幅宽（厘米）	116.2	上机纬密（根/10厘米）	229.4
纬密（根/10厘米）	236	经纱织缩率（％）	9.5	全幅花数	57 花+44 根
成品匹长（米）	40	纬纱织缩率（％）	3.2	坯布下机长缩率（％）	2

纬纱颜色：白色

色经排列循环

颜色	深红	黄
根数	40	8

每花经纱数为 48 根

40 根深红色部分花型排列

平纹	花型	平纹
9 根	23 根	8 根

其他颜色部分为平纹

劈花：上述经纱排列循环不能使织物两端色彩对称，因此经纱排列循环改为

黄	深红	黄
2	40	6

44 根余花经纱排列

黄	深红	黄
2	40	2

3.4.2.2 织物四

图 3.87 所示织物条带背景的名字叫"满意的灵魂"。埃维人认为人是有灵魂的，灵魂使躯体具有生气、充满活力。埃维人通常崇拜祖先，认为祖先的灵魂离在世者不太远，他们时刻关注着自己的家族以及与家族有关的每件事，如果你经常祭祀祖先，祖先可以保佑家族成员的健康与后代繁衍。在这款织物的设计时，作者运用钥匙这一纹样，寓意开启与祖先沟通的大门，所以此织物表达了人们对祖先的崇拜和纪念。实物照片见图 3.87，花型组织见图 3.88，织物规格见表 3-11。

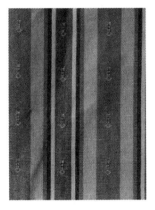

图 3.87 织物四

图 3.88 花型组织图

纬纱颜色：白色

色经排列循环

颜色	粉	黄	粉	黑	白	蓝	白	黑	粉	黄
根数	48	26	8	8	8	34	8	8	8	26

每花经纱数为 182 根

48 根粉色部分花型排列

平纹	花型	平纹
18 根	11 根	19 根

34 根蓝色部分花型排列

平纹	花型	平纹
10 根	11 根	13 根

其他颜色部分为平纹

劈花：上述经纱排列循环不能使织物两端色彩对称，因此经纱排列循环改为

黄	粉	黄	粉	黑	白	蓝	白	黑	粉	黄
2	48	26	8	8	8	34	8	8	8	24

52 根余花经纱排列

黄	粉	黄
2	48	2

表 3-11 织物四产品规格

产品规格					
原料	100% 棉	下机联匹长（米）	120	紧度（%）	E_j=57 E_w=47.2 $E_总$=77.3
经纱线密度（特）	白、黄、黑：14.6×2 蓝：18.2×2 粉：27.77×2	浆纱印墨长（米）	133.7	总经根数	2806
				内经根数	2782
纬纱线密度（特）	白：14.6×2	成品幅宽（厘米）	115	筘号（齿/10厘米）	117
		边幅（厘米）	0.5×2	每筘穿入数（根）	2
经密（根/10厘米）	244	坯布幅宽（厘米）	116.2	上机纬密（根/10厘米）	229.4
纬密（根/10厘米）	236	经纱织缩率（%）	9.5	全幅花数	15 花+52 根
成品匹长（米）	40	纬纱织缩率（%）	3.2	坯布下机长缩率（%）	2

3.4.2.3 织物五

雨伞这一纹样在埃维染织物中经常使用，如图 3.91 和图 3.92 所示。埃维人设计了多种雨伞纹样，它们各有特点，十分形象。作者在参考众多埃维染织物雨伞纹样的基础上，结合现代织造技术的特点，设计了一款雨伞纹样（图 3.89），并配以蓝色为主色的条带背景。实物照片见图 3.89，花型组织见图 3.90，织物规格见表 3-12。

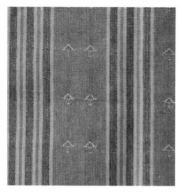

图 3.89 织物五

图 3.90 花型组织图

图 3.91 雨伞 1

图 3.92 雨伞 2

纬纱颜色：白色

色经排列循环：102 蓝 +2×（6 黄 14 黑 6 黄 6 蓝）+6 黄 14 黑 6 黄 =192 根

<div align="center">102 根蓝色部分花型排列</div>

平纹	花型	平纹	花型	平纹
18 根	23 根	19 根	23 根	19 根

其他颜色部分为平纹

劈花：上述传经排列循环不能使织物两端色彩对称，因此经纱排列循环改为：

<div align="center">6 黄 14 黑 6 黄 102 蓝 +2×（6 黄 14 黑 6 黄 6 蓝）</div>

26 根余花经纱排列：6 黄 14 黑 6 黄

表 3-12 织物五产品规格

产品规格					
原料	100% 棉	下机联匹长（米）	120	紧度（%）	E_j=51.9 E_w=47.2 $E_{总}$=74.6
经纱线密度（特）	白、黄、黑：14.6×2 蓝：18.2×2	浆纱印墨长（米）	133.7	总经根数	2804
				内经根数	2780
纬纱线密度（特）	白：14.6×2	成品幅宽（厘米）	115	筘号（齿/10厘米）	117
		边幅（厘米）	0.5×2	每筘穿入数（根）	2
经密（根/10厘米）	244	坯布幅宽（厘米）	116.2	上机纬密（根/10厘米）	229.4
纬密（根/10厘米）	236	经纱织缩率（%）	9.5	全幅花数	27 花+26 根
成品匹长（米）	40	纬纱织缩率（%）	3.2	坯布下机长缩率（%）	2

3.4.2.4 织物六

　　非洲独特的气候和生态环境生长着千姿百态的绿色植被，这里我们设计了以小灌木为题材的纹样（图 3.93），表达非洲人民热爱大自然的情结。由于受到综框数的限制，作者将灌木形象经过概括、提炼后，加工成抽象的花叶。实物照片见图 3.93，花型组织见图 3.94，织物规格见表 3-13。

图 3.93 织物六

图 3.94 花型组织图

纬纱颜色：白色

色经排列循环

颜色	黄	红	黄	黑	黄	蓝	黄	黑	黄	红
根数	102	12	8	8	8	40	8	8	8	12

每花经纱数为 214 根

102 根黄色部分花型排列

平纹	花型	平纹	花型	平纹
18 根	23 根	19 根	23 根	19 根

40 根蓝色部分花型排列

平纹	花型	平纹
8 根	23 根	9 根

其他颜色部分为平纹

劈花：上述经纱排列循环不能使织物两端色彩对称，因此经纱排列循环改为

黄	黑	黄	红	黄	红	黄	黑	黄	蓝
8	8	8	12	102	12	8	8	8	40

24 根余花经纱排列

黄	黑	黄
8	8	8

表 3-13 织物四产品规格

产品规格					
原料	100%棉	下机联匹长（米）	120	紧度(%)	E_j=50.6 E_w=47.2 $E_总$=73.9
经纱线密度（特）	白、黄、黑：14.6×2 红、蓝：18.2×2	浆纱印墨长（米）	133.7	总经根数	2802
				内经根数	2778
纬纱线密度（特）	白：14.6×2	成品幅宽（厘米）	115	筘号（齿/10厘米）	117
		边幅（厘米）	0.5×2	每筘穿入数（根）	2
经密（根/10厘米）	244	坯布幅宽（厘米）	116.2	上机纬密（根/10厘米）	229.4
纬密（根/10厘米）	236	经纱织缩率（%）	9.5	全幅花数	27 花+24 根
成品匹长（米）	40	纬纱织缩率（%）	3.2	坯布下机长缩率（%）	2

　　埃维风格色织物的生产工艺流程和织物规格计算方法与阿散蒂风格色织物相同，这里不再赘述。

4 非洲蜡染印花的设计元素

非洲各族人民长年生活在炎热的热带气候中，使得非洲蜡染装饰艺术形成一个独具特色的体系，而宗教意识十分浓重的政治、经济和文化生活，深刻地影响着非洲各族人民的色彩观念的形成与传承。因此，深入解读非洲蜡染装饰艺术独特的色彩文化，必将带来众多有价值的启示；深刻地剖析非洲蜡染服饰的文化内涵，才能把握其中的文化历史信息及独具特色的文化模式、民族性格和精神特质，从而正确把握非洲蜡染纺织品的设计方向。

4.1 非洲蜡染印花图案的题材

苏珊·朗格认为："艺术是人类情感符号形式的创造。"非洲蜡染图案作为装饰纹样，和文字一样在世界各地有着相似的起源背景：或来源于生活，或来源于当时人们对大自然的认识，或来源于人类共同的愿望。因此，非洲市场上的蜡染布图案作为一种符号、一种象征以及作为非洲文化发展的产物，一方面，必然反映非洲本土各民族的审美意识和趣味、传统生活方式和宗教信仰，具有强烈的地域文化性；另一方面，随着人类的迁移和各种文化交流，又受到欧洲、亚洲文化的深刻影响，必然吸收外来文化并与之交融，因而产生了具有非洲文化特色的视觉装饰语言。非洲蜡染图案的题材来源广泛，主题突出，形象生动，既有现实主义风格和原始的自然主义风格，又有抽象的原始图腾文化，所以形成了敦厚、简洁、洗练、朴素、稚拙和强烈表现力的特征。

4.1.1 按纹样题材分类

4.1.1.1 植物题材纹样

非洲独特的气候和生态环境以及千姿百态的绿色植物是此类纹样取之不尽的源泉。它充满原始自然主义的纹样，鼓励和促进非洲人民生活的昌盛、畜牧业的兴旺及农业的丰收。热带的水果如菠萝、香蕉、芒果、椰子以及经概括、提炼、加工变化后的抽象花叶果实，有的构成单独纹样用作主题纹样；有的穿枝插叶，虚实、黑白相间，组成变形的植物纹样，如棕榈叶纹样象征着非洲人婚姻的幸福美满。见图 4.1~4.4。

图 4.1 植物纹样 1　　　图 4.2 植物纹样 2　　　图 4.3 植物纹样 3　　　图 4.4 植物纹样 4

4.1.1.2 动物题材纹样

以飞禽走兽、鱼虫贝壳为主，如飞燕、长颈鹿、斑马、海螺等为题材纹样。非洲各族人民都追求和向往幸福吉祥，希望万事万物都有利于自身的发展。因此，许多动物纹样自古就被赋予吉祥幸福的富意。如长角水牛是吉祥和富有的象征；雄狮是勇猛和力量的代表；龟、蜗牛和贝壳是胜利的象征；公鸡是战胜邪恶、驱散黑暗的神鸟，也是民族联盟的象征；公羊代表男性的权力；禽鸟代表女性的美丽；母鸡代表母性；蜥蜴代表死亡；鱼骨代表干旱；燕子代表信主人；蛇和海龟代表土地；等等。见图 4.5~4.8。

图 4.5 动物纹样 1　　　图 4.6 动物纹样 2　　　图 4.7 动物纹样 3　　　图 4.8 动物纹样 4

4.1.1.3 景物题材纹样

以自然风光、建筑和实用品为题材内容的纹样，如锁匙、雨伞、陶器、火炬、鼓等。有些题材还包涵着耐人寻味的隐喻，如锁匙表示主权所有，火炬象征独立光明，鼓代表战斗的号角，公交车和自行车表示对美好生活的向往，蚊香表示人们对传播疟疾的杀手——蚊子的仇恨。现保存在荷兰哈莱姆（Haarlem）棉花公司的一块 1912 年生产的蜡染风景图案是"荷兰乡村"（图 4.9）。流行时期最长的蜡染图案要数哈莱姆棉花公司于 1904 年设计生产的"国王的剑"（图 4.10），至今还在生产和销售，反映了非洲人民传统观念的根深蒂固。20 世纪早期生产的具有伊斯兰教趣味的"灯泡"设计，也较为有名（图 4.11）。

图 4.9 景物纹样 1　　　图 4.10 景物纹样 2　　　图 4.11 景物纹样 3　　　图 4.12 景物纹样 4

4.1.1.4 几何题材纹样

这一类也是应用广泛的题材内容。如 1960 年大英博物馆收藏的一块 Korhogo 布料图案（图 4.13），反映了早期小物体和几何纹设计的风格。它可以单独组合成规则或不规则的几何纹样，还可用作底纹设计来衬托主题或组合成几何形框架，把人像、景物、动物等镶嵌其中，主题突出分明。

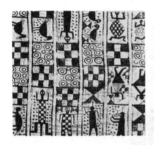 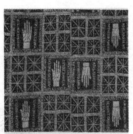 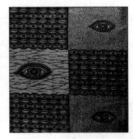 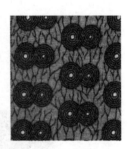

图 4.13 几何纹样 1　　　图 4.14 几何纹样 2　　　图 4.15 几何纹样 3　　　图 4.16 几何纹样 4

4.1.1.5 通俗题材纹样

非洲人对图腾的崇拜也经常体现在织布纹样中，宗教的图腾、土著部落的旗帜、地图和领袖肖像也都作为纹样的主题进行设计，甚至于人的五官和四肢，如眼、耳、口、手和脚，都作为纹样题材加以表现。最著名的蜡染图案是 1904 年荷兰哈莱姆（Haarlem）棉花公司的"手和手指"以及衍生出来的"手、手指和金币"（图 4.17）。1960 年为纪念塞内加尔独立，以总统 Senghor 肖像为题材的蜡染布，由布林爱德顿（Brian Andertou）设计。1935年 Uniwax 生产的蜡染布（图 4.18）以及尼日利亚 1992 年流行的"孩子比钱更重要"的蜡染图案（图 4.19）都很著名。

图 4.17 通俗纹样 1　　　　图 4.18 通俗纹样 2　　　　图 4.19 通俗纹样 3

4.1.2 非洲蜡染纹样题材的渊源

4.1.2.1 非洲传统文化艺术对蜡染纹样的影响

　　西非的蜡染图案造型粗犷、夸张，色彩对比强烈而奔放，它与西非著名又古老的诺克文化、伊费文化和贝宁文化一脉相承。在非洲人的艺术创作中，雕刻占有重要地位。如果从原始的岩刻算起，撒哈拉以南的非洲雕刻至今已有上万年的历史，它给后人留下的艺术杰作异常丰富，也为我们解读西非蜡染文化提供了参照。从作品的表现形式看，制作最多的是人物雕像，其次是动物，而自然界中其他物体的雕刻较少。各种几何图案也多见于木雕、铜雕和建筑物上，这说明非洲人传统的图腾崇拜和祖先崇拜深深地影响了他们的生活。

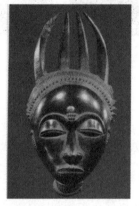
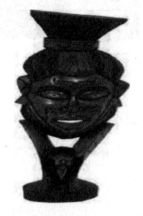

图 4.20 非洲人面具，尼日利亚国
家美术馆收藏

图 4.21 非洲人木雕，尼日利亚国
家美术馆收藏

　　如果分析非洲各族的雕塑发展轨迹，会发现：它起初描述自然，接着植根于神话，然后过渡到叙述传奇，最后发展到述古论今。非洲雕塑的艺术风格与宗教信仰、风俗习惯有着深刻而必然的联系。这一特征的产生是因为图腾崇拜、祖先崇拜深深地影响着非洲人的创作

思维。从非洲人的雕塑中可以感受到一种生命力，它们有一个共同点：简练、纯朴、感情炽烈，有强烈的表现力。这些艺术品是周围生活的高度概括，常赋予神话和寓意观念。除了崇神信仰因素外，也是日常生活和物质生产中人的愿望的反映。

木雕是非洲艺术中分布最广的雕刻艺术，是雕刻中极其重要的组成部分。非洲木雕已有几千年的历史，其艺术风格大致可分两种：一种是写实的，创作传说中的祖先雕塑、历史人物以及统治者雕塑，力图逼真、笃实；另一种是程式化的，如创作抽象的偶像、法器、神物，在造型结构上夸张、怪诞。

面具既是非洲各族的一种重要的雕刻艺术，同时也是人体装饰艺术的主要组成部分。非洲面具流行的范围主要在西非，流行的民族有：马里的班巴拉族和多贡族，尼日利亚的约鲁巴族、伊博族、伊比比奥族，科特迪瓦的塞努福族、科诺族，喀麦隆、加蓬沿海的埃科伊族等。它的产生与非洲各族信奉的传统宗教、图腾崇拜与祖先崇拜密不可分。面具装饰主要出于社交和礼仪的需要，因而大量用于各种礼仪及相关舞蹈中。其艺术造型奇异诡异、千姿百态，真实的模仿和神奇的夸张并行不悖，理想的面部形象和夸张的面部表情同时存在。雕刻的形象有动物、人物、用具或非人非兽的东西，既有写实也有抽象风格。

从某些收藏品中可以看出：蜡染图案设计受到非洲传统文化艺术的影响。图4.27和图4.28为取材于木雕、面具的蜡染图案设计。

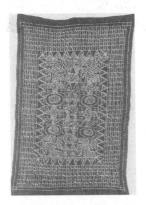

图4.22 俄勒冈州波特兰艺术博物馆收藏的20世纪喀麦隆宫殿棉布，上面绘有各种占卜符号

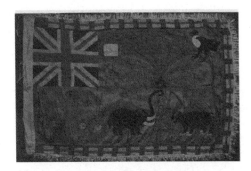

图4.23 伦敦大英博物馆收藏的加纳旗子

图4.23以大象为装饰物。这面旗子上，大象用它的鼻子绕着棕榈树，意为重要的收入来源和不朽的象征。谚语是"只有大象将棕榈树连根拔出"。大象和棕榈树也被欧洲人看成黄金海岸的象征。

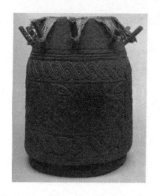

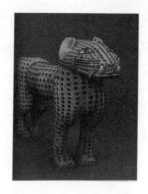

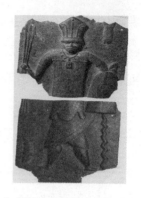

图 4.24 尼日利亚约鲁巴御用鼓，19 世纪作品，鼓身出现双曲线纹和夸张变形的人物形象，黎世大学民俗博物馆收藏

图 4.25 尼日利亚贝宁的豹，19 或 20 世纪作品，尼日利亚国家美术馆收藏，活豹是贝宁宫廷常见的动物之一，出现在庆典场合

图 4.26 尼日利亚贝宁的断成两载的黄铜板饰上的武士

　　图 4.26 的黄铜板饰是"圆形十字大师"的作品，其背景几何图形十分丰富，上面还刻有鱼纹、蛇纹和鸟纹，约 16 世纪晚期制作，由柏林民族博物馆收藏。

图 4.27 奥斯—伊洛林宫殿门板刻画 1

图 4.28 奥斯—伊洛林宫殿门板刻画 2

　　图 4.27 与图 4.28 是尼日利亚约鲁巴阿罗沃古恩（1880 － 1954）创作的奥斯—伊洛林宫殿门板刻画，由洛杉矶加利福尼亚大学文化史博物馆收藏。上面有抽象化的人物，四周还有几何图案的花边。

4.1.2.2 民族和宗教对蜡染纹样的影响

　　蜡染纹样除了与上述非洲其他艺术形式有渊源关系外，还与民族、宗教、社会习俗等关系密切。下面以最具代表性的尼日利亚为例，将我们实地调查的统计结果作一分析。尼日利亚是一个多部族的国家，总人口 1.2 亿，是非洲人口最多的国家，也是蜡染厂最多的国家。尼日利亚共有大小部族 256 个，人口较多的有 20 多个，其中最大的三个部族为豪萨—富尼拉族（人口约为 2600 多万）、约鲁巴族（人口 1800 万）和伊博族（人口 580 万）。其他较大的部族还有卡努尼族（人口 380 万）、伊比比奥族（人口 320 万）、提夫族（人口 220 万）。

种类繁多的部族创造了丰富多彩的部族文化，因此，尼日利亚是一个传统部族文化资源十分富裕的国度。各部族因受传统民族文化和宗教信仰的影响对蜡染纹样各有喜好，调查结果如下：

民族	宗教	图案
豪萨—富尼拉族	伊斯兰教、基督教、传统宗教	几何纹、动物纹、图腾符号
约鲁巴族	基督教、传统宗教、伊斯兰教	日常器具、动物纹、几何纹
伊博族	传统宗教、伊斯兰教	植物纹、动物纹、几何纹
卡努尼族	传统宗教、基督教	自然崇拜、动物纹、几何纹
伊比比奥族	传统宗教、基督教	纪念性人物、动物纹、植物纹
提夫族	传统宗教、伊斯兰教	自然精灵、植物纹、几何纹

4.2 非洲蜡染图案中的口传文化题材

口头语言是非洲文化最基本的传承工具，非洲文化的传播、保存和继承，主要表现为一种口语传承活动。因为在无文字的口传社会中，文化的传承必须借助于口头语言并采用口耳相传、口传心授的方式。人类创造的文化财富和文化遗产，大都凝结在由口头语言构成的口传文化中。口传的文化信息主要蕴藏在各民族世代流传的大量口传神话、史诗、故事、歌谣、谚语、咒语中，这些口传文化构成了非洲历史文化生活的"口碑史书"或"有声文献"，构成了非洲文化内容的"流动博物馆"，保存着非洲社会的政治、经济、宗教、艺术、技术、自然等各方面的历史文化信息。

非洲蜡染图案的题材有许多来自非洲民间谚语，它的根源就是非洲各族的口述文学。有的非洲谚语本身是口述故事的主题句，如"妒忌是灾难，它能给人带来不幸""谁损人利己，谁会失去友谊""贪心无好报""应当宽恕请求原谅的人""狂言害怕事实"等。非洲谚语无论长短，一般都具有较为明朗的思想指向和较为确定的语义内涵，如桑给巴尔的"路再长也有终点，夜再黑也有尽头"，豪萨族的"保持你的尊严比保护你的财产更重要"，伊拉族的"大象不会在一天内消瘦下去"。有的非洲谚语采取以物喻理的修辞形式，如桑德族的"野猫通过尖叫炫耀自己"，约鲁巴族的"去的路上咒骂，归途中就会碰上苍蝇"等等。总之，非洲谚语浓缩了非洲文化史、心理史和风俗史，蜡染图案以它为题材，可谓取之不尽，也为我们从中了解非洲人的智慧和文化风貌提供了途径。

下面从西非市场收集到的蜡染图案中，选取一些具有典型部落口传文化内涵的图案进行解析。

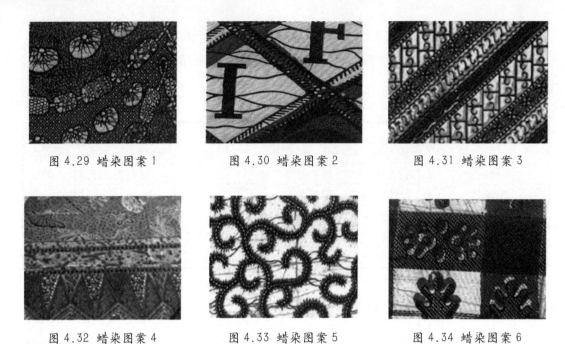

图 4.29 蜡染图案 1　　　图 4.30 蜡染图案 2　　　图 4.31 蜡染图案 3

图 4.32 蜡染图案 4　　　图 4.33 蜡染图案 5　　　图 4.34 蜡染图案 6

　　图 4.29 称为 "NSUO 树丛的水"，图案文化含义是 "愿我能从树丛中找一些甘甜的水给我爱的人"；图 4.30 称为 "ABCD 字母"，为非洲谚语 "进入学校并不意味着一个人就聪明"；图 4.31 名为 "珍贵的 Ahonneepa 的珠子不制造噪音"，其谚语含义是 "珍贵的项链不制造噪音，那是空桶制造最大的噪音，一个好人不需要吹嘘她（他）的长处"；图 4.32 名为 "Koforidua 的花，我有你有什么用"，它源自于一些富人的高消费，这些人是 Koforidua 城市化期间，可可粉业成功后，在 19 世纪加纳金刚石采矿业中发财的一批人；图 4.33 是表示 "不幸，坏运" 的象征符号，图案的文化含义是 "几年是不幸运的"；图 4.34 名为 "一只手背"，图案的谚语含义是 "手心手背体验不一样"。

图 4.35 蜡染图案 7　　图 4.36 蜡染图案 8　　图 4.37 蜡染图案 9　　图 4.38 蜡染图案 10

图 4.35 名为"钱像鸟一样飞"，它的谚语含义是"钱用之不当将会损失或错误的投资将会导致一个人金钱的损失"；图 4.36 名为"有伞在头上的他是国王"，图意是象征着王室的权威；图 4.37 名为"人的思想不像木瓜果实"，它的谚语含义是人的思想不像木瓜果实那样是分散开的，可以见到内部是什么；图 4.38 名为"好丈夫"，图案文化含义是"好丈夫很难找"。

4.3 非洲蜡染印花图案的色彩

色彩是审美对象，是最大众化的美感形式。瑞士美术理论家约翰内斯·伊顿指出："色彩就是生命，因为一个没有色彩的世界在我们看来就像死的一般。色彩是从原始时代就存在的概念，是原始的无色彩光线及其相对物无色彩黑暗的产儿。正如火焰产生光一样，光又产生了色彩，色是光之子，光是色之母。光——这个世界的第一个现象，通过色彩向我们展示了世界的精神和活生生的灵魂。"所以色彩是服装美感的重要组成部分，而非洲蜡染服装的色彩尤其如此，它浓艳的色彩、强烈的对比，成为蜡染服装与非洲自然环境和人文环境相和谐的核心。蜡染服装色彩有两方面的涵义：一是蜡染服装面料的色彩；二是构成服装的色彩。

4.3.1 非洲蜡染服装色彩与自然环境的协调性

4.3.1.1 非洲自然环境特点

自然地理条件及生态环境与人类文化有着紧密的相互作用关系，一定的地理位置、地形地貌、气候条件和资源物产作为人类生存发展的基础，总是以不同的方式对人类文化施加着影响。一般而言，越是在人类文化的早期发展阶段，在人类知识、技术和生活水平较为落后的年代，自然环境对人类文化施加的影响就越大。而人类本身便是对其所处环境做出反应，在适应环境的过程中逐渐发展起来的。由于人类面临的环境条件各不相同，对环境所做出的反应以及方式与后果也不一样，这就造成了人类文化发展的多样性和特殊性以及相互有别的文化个性与文化特征。

撒哈拉以南的非洲面积为 2 070 万平方公里，占非洲总面积的三分之二，在世界各大洲中，非洲是唯一的被赤道横贯中部的大陆。这一特点使得非洲具有与其他洲截然不同的气候特征和地理特征，使非洲的自然景观呈带状分布并对称于赤道，热带和亚热带地区特别大，成为世界唯一的热带大陆。由于南北回归线横跨非洲南北两部，尤其是北半部东西向的宽度较大，北半球副热带高压带的影响面积较大，使非洲出现了大面积干旱地区——撒哈拉大沙漠。

从总体上看，非洲是一个古老的大陆，撒哈拉以南的非洲地区的气候表现出高温、降雨量分布不均及气候带呈南北对称的特点，但也不乏在某些地区水源充沛、气候温和。这种高温的气候和多种多样的自然环境，为非洲人的定居繁育提供了有利的条件。因为在远古时代，人类还说不上拥有征服自然的能力，只能尽量顺应自然，谋求自身的生存。撒哈拉以南非洲的高温无冬气候、广阔无垠的热带草原及其丰富的动植物资源，为非洲人的生存发展提供了十分便利的条件。同时，闭塞的地理环境和热带高原的大陆气候孕育了非洲人的独特文明。在欧洲殖民者入侵以前，它所受到的外部影响较小，一直循着自己独特的道路发展，在世界众多的文明之花中绽开一朵奇葩。非洲文明在表现出某些共性的同时，在各族特定的社会矛盾和地理差异的作用下，又常常展现出其内部的多样性和复杂性。因此，非洲文明是一种同一性和多样性并存的文明。

图 4.39 绿色的植被和丛林蓝天下非洲人的蜡染服装，作者拍摄于马里

图 4.40 身穿红色服装舞蹈中的非洲人，作者拍摄于加纳

在这种生态环境中，西非各族人民对红色的土地、绿色的植被和丛林、蓝色的海洋与天空产生了深厚的感情，在他们的价值观中，人与自然是共生共存的伙伴关系，是平等的关系，不但人有生命，自然界的动物、植物、湖泊等都是具有灵性的生命体。灵魂是生命之本，其安身之处便是自然万物，于是发展成对自然的崇拜，体现在蜡染服装色彩上便是大块面、高纯度的红、黄、蓝色，通过高纯度色彩夸张的强烈对比，给人以强烈的视觉冲击力，显示非洲蜡染服装风格的粗犷豪放。

4.3.1.2 非洲蜡染服装的主色

服装色彩在各种自然环境中的变化，其主要依据是太阳光的照射程度，太阳赐给每个人光和热，但因地理位置的不同，得到的阳光照射不同。非洲地处阳光地带，总体上非洲

人偏爱鲜艳的红色、橙色、黄色等服装，而非洲的伊斯兰教徒信仰鲜艳的绿色。非洲蜡染服装的色彩形态体现出与红色土壤和绿色植被相适应的特点。除此之外，非洲蜡染服装的色彩形态还受到社会环境的影响。因为人是环境的主体，所以服装色彩离不开生活环境，它在环境中是一种和自然保持重要关系的视觉活动，它与非洲各民族的文化关系密切相连。非洲西部环境与人们的蜡染服装色彩组成了整体的社会生活色调与社会环境中人们活动的空间和背景。所以，服装色彩是社会生活整体色调中的局部组成因素，同时要与非洲不同部落的人种的体型、肤色和发型相匹配。

图 4.41 马里红色的土壤，作者拍摄

图 4.42 马里的清真寺，作者拍摄

非洲环境色彩与蜡染色彩的审美受到社会历史实践的制约，多少年来红、黄、蓝是西非蜡染服装的传统主色。加纳人和多哥人的蜡染缠腰布是朱红色的，这种高贵的颜色象征着生命、富贵和权力。红色的土壤，红色的辣椒罐，红色的自行车坐垫，红色的节日少女装，一切显得那么自然，见图 4.41。而橙黄色也是西非蜡染布的传统颜色，这种颜色在西非自然环境中到处闪耀，人们会在树林中的乔木幼牙上或小鸟的脖子上发现这种明亮的黄色。在村庄中部，它突出于清真寺屋顶上闪闪发光，见图 4.42。蜡染服装色彩除了红与靛蓝色组合外，黄色与红色也是尼日尔人最喜欢的组合，是尼日尔人结婚庆典时不可缺少的色彩。

以上的叙述还可以从两件文物中得到证实。第一件是巴黎达荷美博物馆收藏的 19 世纪晚期贝宁共和国王室战服，长 86.995 厘米（34.25 英寸），见图 4.43。这件长套衫上绣的领圈的圈数标示出穿戴者的身份等级；领圈周围绣有红色的齿状图案，当中的三角形据说与王室起源传说中凶悍危险的豹爪有联系。在该地区，红色是传统的王室象征，它与生、死、血、危险和授权等思想有重要关联，这些特征对国王和战争都有重要意义。第二件是加利福尼亚马利布丁·保罗·盖帝·托拉斯收藏的贝宁共和国盖佐国王阿加拉宫殿建筑上泥做的浅浮雕，

见图 4.44，它描绘的是肩扛着战败的约鲁巴人的达荷美女勇士，由塞浦里安·托思达巴（1939年去世）雕刻。他是一名本地的艺术家，其作品因参加 1989 年在巴黎举办的"大地巫师"黑非洲现代艺术展而一举成名并享誉世界。这件浅浮雕上的女战士"国王的妻子"身穿红、黄、黑相间的战袍。

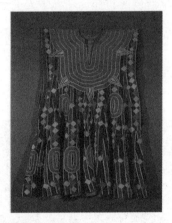

图 4.43 19 世纪晚期贝宁共和国王室战服

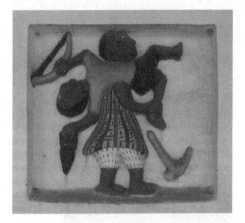

图 4.44 贝宁共和国盖佐国王的宫殿建筑上泥做的浅浮雕

靛蓝色是西非蜡防印花布及服装中最古老最基本的颜色，它与西非蓝色的海洋、蓝色的植物等蓝色生态环境相适应，是西非人民喜爱的颜色之一，见图 4.45。色彩是人在审美活动中可视、可感的具体形象。西非人民认同或选择靛蓝作为蜡印布的装饰色彩，除了靛蓝的种植具备物质条件外，一个更为重要的原因是审美接受，它与我国的蓝印花布在用色上有着相似之处。从工艺美术的角度来看，靛蓝美，美在蓝色、美在蓝花。中国的蓝花布作为文化现象，与中国人的尚蓝观念、蓝色情结相关，如青花瓷器、青绿山水画等蓝色艺术。靛蓝色是深蓝，色度接近于黑色，色相中有紫色成分，而紫色中有红色成分，因而它又是深色系列中的代表色，有重量感、沉着感和稳定感。靛蓝色又是正色中唯一的冷色，从人的色彩平衡本能来说，在使用色彩中本能地需要冷色。这样，在最基本的三原色中，人只能选择蓝色。尤其在撒哈拉以南的非洲特殊的自然环境中，使人无法不尚蓝，无法没有蓝色情结。

非洲是靛蓝植物种植的故乡，西非人民种蓝、尚蓝的历史悠久，不仅在纺织品的设计上常用蓝色来装饰，而且艺术家们常把蓝色和红色、黄色组合成装饰色彩。下面以喀麦隆草原王室的一件文物作一印证。图 4.46 是芝加哥菲尔德博物馆 1914 年收藏的喀麦隆珠子装饰的棕榈盛酒容器，上面带有一个双豹形的塞子，高 59.69 厘米（23.5 英寸）。其容器表面装饰色彩为红、黄、蓝组合。这件用珠子装饰的盛棕榈酒的容器是宫中最重要的典礼用艺术品

之一，这些容器盛的圣棕榈酒是供国王和其他身份较高贵的宾客在重要的庆典场合饮用的。这类王室酒器不仅用于宫廷召见场合，还广泛用于庆典场合，如丰收庆典期间，各部落的酋长被召来向国王宣誓效忠。像抽烟一样，饮棕榈酒也被视作一种神圣的行为，具有赐予上至统治者下至黎民百姓生命的特性。在王室庆典场合，为了突出棕榈酒的中心地位，装棕榈酒的容器表面饰有用精美珠子镶嵌的图案。这些容器的塞子用珠子做成动物形状，比如豹子或大象的形状，这些动物都是王室政治和宗教权力的象征。在这件文物中，三角形代表豹皮，棋盘式图案可能是指乌龟，因为它与水有关，所以联系到祖先的水域世界。

图 4.45 西非蓝色海洋和蓝色服装的照片，JULIE HUDSON 拍摄

图 4.46 喀麦隆珠子装饰的棕榈盛酒容器

4.3.2 非洲蜡染印花色彩的对比美

西非蜡染是非洲蜡染的主要代表，特点是印花时特意错版从而形成叠色或第三色的特殊效果。西非蜡染印花的色彩往往采用以土红、土黄、褐色为中心的自然暖色调，表现朴实、原始的自然特性；也有以绿、靛蓝、棕红、白、米色为主组成的艳丽色彩，强化非洲服装个性及朴素的原始民族情调。西非蜡染印花色彩鲜艳，对比强烈，在色彩的对比与调和上有其特殊性，使色彩对比千差万别，形成了色彩情感效果的千变万化，各具特色。西非蜡染色彩的迷人魅力往往就在色彩的对比中涌现。

4.3.2.1 色彩三属性的对比

西非蜡染印花色彩明度上的对比是多彩色的明暗对比，在明亮基调上，高长调、高中调、长调、高调应用较多，视觉效果上明快，光感强，醒目，形象清晰（图4.47～4.52）。在色相对比上,中差色相对比、对比色对比和补色对比应用较多,产生出对比效果强烈、活泼、

明快、热情、饱满、醒目抢眼的视觉效果。甚至常见到红、绿这种纯度对比的极端，橙、蓝这种冷暖对比的极端和黄、紫或蓝这种明度对比的极端。在纯度对比上，常采用大面积的高纯度色，对比色采用低纯度色的办法，用以强化对比效果，增强用色的鲜艳感，即增强色相的明确性。

图 4.47 色彩对比 1

图 4.48 色彩对比 2

图 4.49 色彩对比 3

图 4.50 色彩对比 4

图 4.51 色彩对比 5

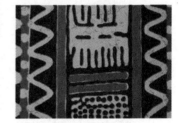

图 4.52 色彩对比 6

4.3.2.2 色彩面积对比平衡

色彩总是通过一定的面积、形状、位置和肌理而表现出来，因此，研究蜡染面料的色彩对比一定离不开与之相关的这些要素。西非蜡染面料对比色彩的面积常采用大小相当的方法，互相之间产生抗衡，使对比效果增强，即多采用抗衡调和法（图 4.53 ~ 4.61）。同时，在色面积与平衡上，为保持色量的均衡，色彩的面积对比常采用与明亮对比成反比的关系原则进行处理。形状是色彩存在的形象要素之一，西非蜡染花型设计常采用简洁、抽象的办法使花型纹样形态完整，外形轮廓简单、位置上切入和包含的方法增强对比效果。

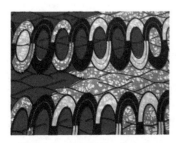

图 4.53 色彩面积对比 1

图 4.54 色彩面积对比 2

图 4.55 色彩面积对比 3

图 4.56 色彩面积对比 4

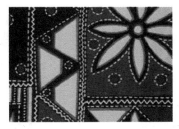
图 4.57 色彩面积对比 5

图 4.58 色彩面积对比 6

图 4.59 色彩面积对比 7

图 4.60 色彩面积对比 8

图 4.61 色彩面积对比 9

4.3.2.3 非洲蜡染印花色彩与非洲人肤色的关系

人体美与印花色彩形式是统一、不可分割的整体，二者构成了服装整体美的形态。非洲蜡染印花色彩之美，存在于主体与客体，即非洲人与色彩诸要素、衣料诸要素相互生成的对象性关系之中。其中非洲人的肤色是与非洲蜡染印花色彩相匹配及审美的主体因素。如果服色与肤色对比强，肤色变化就大；服色与肤色对比弱，肤色变化就小。当服色比肤色明亮时，肤色会显得发深；当服色比肤色深暗时，肤色就会显得发浅。黑种人爱穿色彩鲜艳、浓烈的蜡染印花服装，是因为蜡染服装色彩与非洲人的肤色形成强烈对比。即使蜡染印花服装色彩纯度很高、明度很亮，因为有肤色的黑（红黑或棕黑）相衬托，效果总是和谐的。此外，黑种人肤色以古铜色居多，所以蜡染印花服装色彩如果以金黄色为基调，像深褐色、米色、橘红色、金黄色等比较适宜。黑种人日常生活中蜡染印花服装色彩最爱选择柠黄色、橙色、白色等高明度的色彩，这形成了非洲人特有的民族特色——粗犷美。图 4.62 与图 4.63 为身着色彩鲜艳的蜡染服装的非洲妇女，由作者于 2003 年 8 月拍摄于洛美。蜡染服装色彩与肤色相协调，产生了蜡染服装的美感。人们一般通过对服装的视觉印象和品质所产生的思想情感共鸣的深度和象征意义的理解以及实用功能的估计等，来评价服装色彩价值。因此，蜡染服装色彩配合形式的美感、感情象征传达的深切度、实用功能的价值等方面能符合非洲人的需求，提供精神或物质的享受，这就是蜡染服装的美感。

图 4.62 色彩与肤色的协调 1

图 4.63 色彩与肤色的协调 2

4.3.3 非洲蜡染印花色彩的特征

纵观非洲各民族的蜡染印花色彩，它们不同程度地反映了非洲人长期以来的生存环境和历史痕迹，囊括了自然崇拜、社会形态、角色规范等一系列寓意深远的文化形象和思维本质。通过蜡染印花色彩和图案的变化，又可以反映出穿着者在那个时代的文明程度和生产的发展水平、经济状况、生活水平，乃至一定地区、一定民族、一定时代的工艺技术水平，通过它还可以了解到一定社会形式下人们的观念、思想、道德、审美以及一定时代的社会文化心理结构。所以，非洲民族蜡染印花不仅是一种物质文化，而且是一种精神文化。

综观历史，色彩总是与超自然的力量和崇拜联系在一起。在非洲，颜色对古代和原始人有特别重要的意义，某些颜色涉及到崇拜。例如，巫师看病开红色药物时穿红色的服装，黄色的药物治疗黄疸，蓝色的药物对风湿病有好处。在西非，白色是纯洁的象征，它是某种上帝和女神神圣的颜色，如耶鲁巴人的天空神、伊非克海女神等，也是他们的男女崇拜者和奉承者穿着的唯一的颜色。蓝色是阿迪乐的颜色，通常与好运和快乐联系在一起。以下是作者对西非五个部落的蜡染服装色彩喜好进行调查的结果，见表4-1。

表 4-1

部 落	传 统 颜 色 喜 好
马里班马拉族	绿色、黄色、红色和蓝色
加纳艾屋部落（Ewe）	绿色、棕色、深蓝、黑色和有限的红色和黄色组合
尼日利亚贝宁的艾多部落（Edo）	黑色、红色、白色、绿色和棕色
耶鲁巴人部落	本地丝绸的本白色、紫色、蓝色和褐紫色
伊巴斯人部落（Ebos）	绿色、黄色和橙色

结果显示: 在蜡染印花服装面料上, 传统的颜色基本上以红、黄、蓝、绿、棕、紫为主色。

颜色的多样化反映了非洲大陆穿着者的心情和渴望。例如, 如果少女穿着绿色服装则意味着青春活力; 黑色的情感是忧思、沮丧和邪恶; 红色情感也许是忧愁、死亡和不幸。总之, 西非人民对服装色彩的选择受趣味性、颜色象征性和环境的影响, 尤其是颜色的象征性在西非传统民族和宗教中是最显著的。

4.3.3.1 蜡染印花色彩的民族性和宗教性

非洲蜡染民族服装文化有其鲜明的民族特色, 受其民族历史、宗教、习俗和文化艺术的影响, 很多民族的蜡染服饰都深深地打着民族的烙印以及凝重的宗教气息。例如, 西非地区长得最标致的民族——富拉尼人, 男子一般身着白色或其他浅色大袍, 袍子的领口、袖口都绣有精致的花纹, 头上要戴与袍子同样颜色的小圆帽或缠上长长的白色缠头巾; 女子的服装以当地产的蜡染印花布为主, 制成裙子, 配以色彩艳丽的包头巾和披肩布, 再戴上项链、耳环, 显得既粗犷又高雅。牧区的富拉尼人的服装比较粗糙、简单, 颜色以靛青为主。受伊斯兰教的影响, 他们身上的护身符大部分是兽爪、兽牙、贝壳、牛毛和古兰经, 棕红色的牛是他们崇拜的对象。男人的财富和声望建立在畜群上, 妇女则看她有多少服饰和绘制精美的葫芦瓢。当一位姑娘出嫁时, 由母亲送给女儿刻有非常精美图案的葫芦瓢, 葫芦瓢上还装饰有其他小器物。这些饰物不仅表明拥有者的出身和富裕程度, 还提供了一个发挥艺术才能的领域。

西非豪萨族也是一个有着悠久历史和多文化的民族。北起阿伊尔山脉, 南至乔斯高原北侧, 东起博尔努王国的边境, 西至尼日尔河流域的广大地区, 是豪萨人世代居住生息的地方, 豪萨地区居民大多信仰原始宗教 (如崇拜精灵等)。13 世纪左右, 伊斯兰教传入当地, 并很快得到传播, 为当地居民所接受。伊斯兰教对豪萨城邦的社会、政治和宗教生活都产生了深刻影响。但居民中, 特别是农村, 传统宗教仍具有深厚的基础。宗教信仰和民族文化有密切的关系, 豪萨人蜡染服装的色彩、造型及服饰图案与相应原始宗教的图腾有关。女子服装的特点是色彩鲜艳, 忌红色和黑色, 即使老年妇女也不例外。她们喜欢绿色、橙色、浅蓝色及其他鲜明色彩。女子的服装实际上由几块蜡染布组成, 未婚女子用两块, 已婚的用三块, 其中一块裹在下身作裙子, 另一块裹在上身作上衣, 作裙子的那块先在腰部裹好, 然后用布的一角在腰间一掖, 就算穿好了。这种裙子一般长及脚背。已婚女子的第三块布往往披在肩上, 在身上绕一圈, 把两只手都裹在里面。带婴儿的女子还可以用这块布作背带,

把婴儿背在自己的后背上，在搬送东西时，可把这块布卷起来放在头上作头垫，顶运东西。

4.3.3.2 蜡染印花色彩的象征性

康丁斯基曾说过："色彩各有其色彩语言。"非洲蜡染印花色彩自古以来就有强大的区别功能，通过它不仅可以区分不同的民族及不同的关系，甚至可区分其年龄、婚嫁与否，可以探寻到其中所蕴含的象征意义和文化观念。以加纳阿肯族文化为例，妇女们喜欢鲜艳明亮的颜色，如淡黄、粉红、浅蓝、浅绿和土耳其玉红，而男人们则喜欢深浓颜色，如黑色、深蓝、深绿、深黄、橙色和红色。粉红色象征柔美、温和、恬静，并与女性的生活联系在一起，按照阿肯族社会的习俗，这些属性是属于女性的本质。红色与血、牺牲的仪式和流血联系在一起，象征着精神和政治态度的提高以及牺牲的增多和斗争的激烈。蓝色象征精神的神圣、好运、和平、协调和与爱相关的想法，它与蓝色天空联系在一起。绿色象征成长、活力、多产、繁荣、丰收、健康和精神振奋，它与植被、种植、收割和草药联系在一起。紫色也被视为褐红色，它象征神圣的仪典和痊愈符号，它与女性的生活联系在一起。褐红色与红棕近似，它与地球母亲和颜色联系在一起，象征着痊愈和击退恶意的权力。白色用于精神净化、痊愈、神圣的仪式和节日场合，在一些情形中，它象征着祖先精神、女神和其他未知的精神实体，如鬼；白色常和黑色、绿色或黄色组合，表达观念、灵性、活力和平衡。银色与月亮联系在一起，代表女性的生命本质，它象征宁静、纯洁和欢乐，女性佩戴银色装饰物出现在典礼场合，如婚礼和其他社区节日场合。金色与商业价值和社会地位联系在一起，它象征着皇权、财富、高雅、高贵、高质和精神上的纯洁，它常与珍贵的矿物联系在一起。以下是作者在民间调查的基础上，列表分析了西非各国颜色色彩的象征性，结果见表4-2。

表4-2

国　名	颜色象征
多　哥	绿色象征希望和农业，黄色表示对祖国命运的信心和象征该国的矿藏，红色象征人类的真诚、博爱与献身精神，白色象征纯洁
冈比亚	红色象征阳光，蓝色象征爱与忠诚，绿色象征宽容和农业，白色表示纯洁、和平
刚果（布）	绿色象征森林资源及对未来的希望，黄色代表诚实、宽容和自尊，红色表示热情

国 名	颜色象征
几内亚	红色既象征为自由而斗争的烈士鲜血，也象征劳动者为建设祖国而做出的牺牲；黄色象征普照全国的阳光和国家的黄金，绿色象征这个国家的植物
喀麦隆	绿色象征南部的热带植物和人民对幸福未来的希望；黄色象征北部和矿产资源，也象征给人民带来幸福的太阳光辉；红色象征联合统一的力量
马 里	绿色是穆斯林崇尚的颜色，也象征着马里肥沃的绿洲；红色象征为祖国独立战斗而牺牲的烈士鲜血；黄色象征马里的矿产资源
尼日尔	橙色象征沙漠，白色象征纯洁，绿色象征富饶美丽的土地，也表示博爱和希望
塞内加尔	绿色象征农业、植物和森林，黄色象征丰富的自然资源，红色象征为独立自由而斗争的战士鲜血
苏 丹	红色象征革命，白色象征和平，黑色象征非洲黑色人种的南方居民，绿色象征伊斯兰教

由此可见，西非蜡染服装的色彩也是一个民族的象征，有时也象征一个国家。蜡染服装色彩，在不同的地域范围内，展现了各个国家、地区、民族的传统和风俗。其民族象征性是由于不同国家和民族的风土人情、传统习惯、文化艺术、生活条件、经济状况的不同，人们对服装色彩有着不同的理解方式和使用方式。

4.4 现代非洲蜡染印花工艺设计

4.4.1 非洲蜡防印花布工艺

4.4.1.1 工艺流程

以彩色蜡纹为例：

烧毛→退浆→煮练→漂白→开轧烘→丝光→色酚打底打卷→印蜡显色→甩蜡纹→染彩色蜡纹→退蜡碱洗→打卷→双色印花→蒸化→水洗→拉幅→轧光→整理检验

4.4.1.2 前处理工艺

与棉印染布的前处理工艺基本相同，拉幅打卷后要求幅宽一致，布面平整，毛效达到12～14厘米/30分钟，丝光落布的 pH 值控制在 7～9。总之要求煮练透、白度好、丝光足。

4.4.1.3 非洲蜡防花布与其他纯棉印染布加工工艺的不同之处

（1）色酚打底打卷：彩色蜡纹产品要保持双边印制效果，且色泽正反面一致，采用先色酚打底打卷，既控制了布边整齐统一，适合蜡印机的印制幅宽，又节省了工序。

（2）印蜡显色：以松香为例，将国产一级松香和回收松香按 1 ：1 的比例加温熔化，同时加入消泡剂和高温润滑油，消除水泡和改善蜡质韧性；蜡印机在 150℃ 左右时用德高电子同步器控制的两台圆网印蜡机印蜡，印蜡后用风冷降温以固化蜡纹；印蜡后马上显色，形成主花图案。

（3）甩蜡纹：真蜡印产品以蜡纹自然、无回头的纹理和粗犷有层次感为特色，使用圆锥筒形机械装置做间隙式正反转，利用内部的曲线金属档，借助离心力做拍打运动，使印在织物上的蜡质产生不规则断裂，形成纹理。

（4）染彩色蜡纹：经甩蜡纹后，很多蜡面已产生不规则裂纹而造成破坏，经浸轧染液，使蜡面破裂而露出布纹的地方得色，同时其他没有被蜡封住的地方也得色而成复合色，退蜡碱洗后烘干呈现彩纹。

（5）退蜡碱洗：先在绳状水洗机上用机械力轧碎的方法把布面所封的蜡状物轧碎去除，回收重复使用；然后用 10~20 克 / 升的碱在 90℃ 以上的热水中进行碱洗 3~4 道，热水清洗，然后烘干，达到将蜡状物洗净去除的目的。

（6）印花：在第一次印蜡纹的基础上，对经过整纬后的打卷布采用电脑对花。在主花型图案上准确套印，在自制圆网印花机上，圆网与大钢辊筒硬碰硬印花（2~3 套色）可使印花渗透效果正反面一致。如在普通圆网印花机上印花，圆网与橡胶毯接触，但渗透效果不及前者。

（7）后整理：与一般纯棉产品相同，进行轧光整理、柔软整理、香味整理、防紫外线整理等等，切忌用上浆的办法来增加克重。

4.4.2 真泡泡蜡纹工艺与关键设备艺

（1）用蜡：采用 80% 的改性蜡，20% 的国标一级松香 (广西)。

（2）染色：印蜡→染底色 (浆红、绿、IBN 蓝或靛蓝)。

（3）甩蜡：该工序的主要作用是将甩碎的蜡从织物表面洗除。用一个鼓形的内带有刀片或棒条的金属筒子 (有不同的尺寸)，让水能进能出，在一定时间内进入筒中的水量决定洗蜡效果。这个转筒就像非洲蜡印工厂的甩蜡机的转筒（图 4.64）。

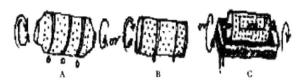

图 4.64 非洲蜡印工厂的甩蜡机示意图

如图 4.64 所示，A 类型是非洲蜡印甩蜡机；B 类似于 A，但两头的开口大小一样，使开口可全部打开；C 为带有开口的两头封闭的筒子，从开口处放布进入筒子容器内。筒内有水，筒子可向前或向后转，筒子上带有孔洞，进入筒子的水由孔洞流出，把碎蜡从布上带走。布在筒内停留的时间取决于操作者所要求的泡泡效果，可以是 30，10，5 或 3 分钟，并随时可停止转动。打开口子，取出布，检查产生的泡泡效果。如已达效果就取出，取出之前要先把碎蜡洗掉并将水排尽。

（4）干燥：将湿布烘干，固定留在布上的蜡，使布上的蜡重新熔化，进入织物中，防止染料渗透到带蜡的地方。

（5）木模印花：此工序主要是用木头切成块作为印花模板。把图案刻在木头上，得到所要求图案的浮雕景像；把毛毡黏在浮雕影像的上面，用羊毛毡来吸和醮染料并印花，无蜡的地方印上颜色，有蜡的地方则阻止了染料的上染。

（6）退蜡水洗：将固色后的印花布经碱洗退蜡，再水洗、烘干，进入后整理。

4.4.3 仿泡泡蜡纹工艺

真泡泡蜡纹的生产工艺流程较长，成本较高，一般以仿泡泡蜡纹为主，其工艺流程为：

坯布翻缝→退煮漂→丝光→拉幅→蜡印→染地→甩蜡纹→染纹→绳洗蜡→碱退蜡→皂洗→拉幅→印花→蒸化→皂洗→拉幅→验码→打包

4.4.3.1 花网的制作

所谓的泡泡蜡纹，其特点是沿经向露出很多大小不同、形状不一的密集散布性圆圈，在其内边缘形成模糊不清的叠影，形成一种比较自然、流畅、活泼的蜡纹，有真蜡印布的粗犷效果。为了达到这种仿泡泡蜡纹，在制网工序上，要把露白圆圈和印圆圈的网子制成子母花型。

4.4.3.2 印花的操作

印花时，两个网子对花进行半防加工，使两个网子在圆的四周边缘上对花形成半防效果，

这样就形成仿泡泡蜡纹。要求印圆圈的那个网子排在 1 号位,色浆为不加染料的白浆,里面加防染剂。花型露圆圈的网子排在 2 号位。在开车过程中,两个网子对花要准确,不能有错花,否则影响泡泡蜡纹效果。

4.4.3.3 半防染处方

为了达到半防染效果,防染剂以选用硫酸铵为宜,具体用量要根据泡泡蜡纹的深浅而定。防染剂过多过少都达不到仿泡泡蜡纹效果。

实例处方(克):嫩黄 K4G 5.5,金黄 KRN 0.5,翠蓝 BPS 0.6,小苏打 1.5,防染盐 S1,海藻酸钠 50,水若干,共计 100。

防白浆处方(克):硫酸铵 1.3,海藻酸 50,水若干,共计 100。

4.4.4 金粉印花

金粉印花又称金光印花,在西非国家,如黄金之国加纳,其消费者都有崇金的习俗。蜡印花布上往往有许多纹样需要套印黄金般的花型图案,使它更增添豪华的品味和尊贵的象征。目前金粉印花有两种原料,一种为铜锌合金粉,另一种为晶体包覆材料。作者采用铜锌合金粉浆工艺。

4.4.4.1 色浆及处方

金光印花色浆由金粉、黏合剂、抗氧化剂、润湿剂、固着剂、尿素等助剂组成。为了突出和保持金光亮度,除了筛选质优的金粉和黏合剂之外,金光印花色浆中一定要加抗氧化剂,以防止金属粉末在空气中被氧化,从而影响光泽亮度。抗氧化剂可选用有机物类型的苯并三氮唑、对甲氨基苯酚或无机化合物亚硫酸钠等。

金光印花色浆处方(克):铜锌合金粉 15~25,黏合剂 40~55,抗氧化剂 0.3~0.5,润湿剂 2~4,分散剂 1~2,泡泡剂 0.2~0.3,增稠剂若干,共计 100。

4.4.4.2 印花工艺

工艺流程:印花→烘干→焙烘(130°C×3 分钟)→轧光。

非洲蜡防印花布的大多数花色品种需要轧光,套印铜锌合金粉的产品经轧光处理,金光效果更好。

附录 1 非洲经典染织物鉴赏

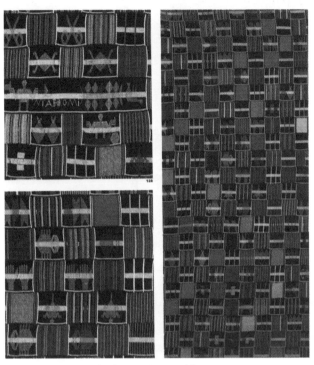

肯特几何变形纹样 1

肯特几何变形纹样 2

肯特几何变形纹样 3

肯特几何变形纹样 4

肯特几何变形纹样 5

肯特几何变形纹样 6　　　　　　肯特几何变形纹样 7　　　　　　肯特几何动物纹样 1

肯特几何动物纹样 2　　　　　　　　　肯特几何动物纹样 3

肯特几何动物纹样 4

肯特几何动物纹样 5

肯特几何动物纹样 6

肯特几何动物纹样 7

肯特几何动物纹样 8

肯特几何器物纹样 1

肯特几何纹样 1

肯特几何纹样 2

肯特几何纹样 3

肯特几何纹样 4

肯特几何纹样 5

肯特几何纹样 6

肯特几何纹样 7

肯特几何纹样 8

肯特几何纹样 9

肯特几何纹样 10　　　　　　肯特几何纹样 11　　　　　　肯特几何纹样 12

肯特几何纹样 13　　　　　　肯特几何纹样 14

肯特几何纹样 15

肯特几何纹样 16

肯特几何纹样 17

肯特几何纹样 18

肯特几何纹样 19

肯特几何纹样20

肯特几何信念纹样

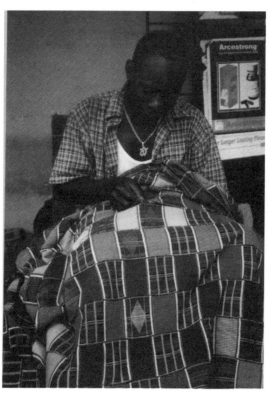
肯特纹样手工制作

附录 2 非洲经典蜡染印花织物鉴赏

非洲景物纹样 1

非洲景物纹样 2

非洲经典纹样 1

非洲经典纹样 2

非洲蜡染几何纹样 1

非洲蜡染几何纹样 2

非洲蜡染几何纹样 3

非洲蜡染几何纹样 4

非洲蜡染家居服 1

非洲蜡染家居服 2

非洲蜡染礼服 1

非洲蜡染礼服 2

非洲蜡染礼服 3

非洲蜡染礼服 4

非洲蜡染植物纹样 1

非洲蜡染植物纹样 2

非洲蜡染植物纹样 3

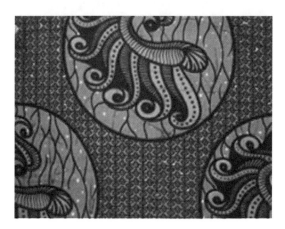

非洲蜡染植物纹样 4

非洲蜡染植物纹样 5

非洲蜡染植物纹样 6

非洲蜡染植物纹样 7

参考文献 REFERENCES

[1] Hale S. Kente Cloth of Ghana [J]. African Arts, 1970(3): 26~29.

[2] Kent K.P. West African Decorative Weaving.[J]. African Arts, 1972 (1): 22~27.

[3] Smith S.C. Kente Cloth Motifs [J]. African Arts, 1975 (9): 36~39.

[4] Okoye. Kente Cloth[J]. Nate metz, 2003 (9): 1~5, 12.

[5] Adler P, Barnard N. African Majesty: The textile art of the Ashanti and Ewe[M].London：Thames and Hudson,1992:26,30.

[6] Unknown. West African Decorative Weaving [J]. African Arts, 1973 (3): 82.

[7] Lamp, Frederick. African weaving and traditional dress[J]. African Arts, 1976 (2): 63~64.

[8] 巴拉维 , 乌列士 . 近代埃及经济发展 [M]. 北京：三联书店 , 1957:102~103.

[9] 博恩 .19 世纪的商队贸易 [J]. 非洲历史杂志 , 1962（02）: 349~359.

[10] Ralph A, Austen. African Economic History[J]. Internal Development and External Dependency. London: Paul Hamlyn, 1987: 46~49.

[11] 杜佑 . 通典 (卷一九三)[M]. 上海：上海古籍出版社 , 1986: 73~74.

[12] Kissell, Lois Mary. African Basketry Weaves[J]. Science, 1907 (647): 828.

[13] Kriger, Victoria. Cloth in West African History[J]. African Studies Review, 2007 (3): 169~170.

[14] Mount Sigrid Docken. Weaving, Textiles & Costumes from West Africa[J]. African Arts, 1976 (1): 76.

[15] 王华 . 古代非洲纺织贸易 [J]. 东华大学学报（社会科学版）, 2006（06）: 48.

[16] Mariama Ross, Aduagyem Joe. The Evolving Art of Ashanti Kente Cloth Weaving in Ghana[J]. Art Education, 2008 (1): 33~34.

[17] 杨人梗 . 非洲通史简编 [M]. 北京 : 人民出版社 , 1984: 400~401.

[18] Robert S, Rattray. Religion and Art in Ashanti[M]. London: Oxford Press, 1927: 265.

[19] Volach Fritz. Early Decorative Textiles. [M]. London: Paul Hamlyn, 1969: 128.

[20] Claire Polakoff. African Textiles and Dyeing Techniques[M]. Routledge & Kegan Paul Ltd, 1982: 55.

[21] Duncan Clarke. The Art of African Textiles [M]. London : PRC Publishing Ltd, 2002: 8~12.

[22] Roger. Velvet Be-bop Kente Cloth[J]. Black Issues Book Review, 2003 (2): 30.

[23] Cunningham, Kathy. Kente Cloth-inspired Reduction Prints.[J]. African Arts, 1976 (2): 63~64.

[24] 王华 . 非洲古代纺织业与中非丝绸贸易 [J]. 丝绸, 2008 (09) : 47.

[25] Plumer Cheryl .African Textiles [M]. London : Michigan State University, 1971 : 18~21.

[26] 刘鸿武 . 论黑非文化特征与黑非文化史研究 [J]. 世界历史, 1993 (01) : 89.

[27] 刘鸿武 . 黑非洲文化研究 [M]. 上海 : 华东师范大学出版社, 1997 : 180~181.

[28] 艾周昌 . 非洲黑人文明 [M]. 北京 : 中国社会科学出版社 ,1999:250~261.

[29] 联合国教科文组织 . 非洲通史 (第 7 卷)[M]. 巴黎 : 联合国教科文组织, 1989 : 371.

[30] 王华 , 孙理等 . 非洲蜡染图案中的文化符号分类 [J]. 纺织学报, 2006 (12) : 115.

[31] 帕林德 . 非洲传统宗教 [M]. 张治强译 . 北京 : 商务印书馆 , 1992: 48.

[32] 鲁恩 , 芬尼根 . 非洲口述文学 [M]. 北京 : 人民出版社 , 1984: 408.

[33] 周进 . 吉祥图案题解 [M]. 北京 : 知识出版社 , 1988: 29.

[34] 王华 , 屠恒贤 . 非洲蜡防印花布图案设计及其生产工艺探讨 [J]. 上海纺织科技, 2005(09): 26~27.

[35] 千村典生 , 陈晓炯译 . 服装的色彩 [M]. 台北 : 大陆书店 , 1975: 37.

[36] 王华 . 蜡染源流与非洲蜡染研究 [D]. 上海 : 东华大学 , 2005.

[37] Muriel Devey. La Guinee. [M]. Paris: Karthdla, 1997： 270.

[38] 约翰内斯 · 伊顿著 , 杜定宇译 . 色彩艺术 [M]. 上海 : 上海人民美术出版社 , 1985:16.

[39] 刘鸿武 . 黑非文化的自然环境与区域结构 [J]. 历史教学 , 1993（3）： 8.

[40] Forhes.R.J. Studies in Ancient Technology[J]. E.J.Brill, l934 (14):86, 90.

[41] Howard, Karen. Weaving a Spell with African Folktales[J]. Journal of Reading, 1993 (5): 404.

[42] 孔浩鸿 . 非洲谚语 [J]. 民间文学 , 1964（4）： 124.

[43] 王正龙 . 毫萨语的谚语 [J]. 亚非 , 1985（01）： 78.

[44] 苏珊娜 · 布莉尔 . 非洲王室艺术 [M]. 南宁 : 广西人民出版社 , 2000： 89.

[45] 白木 , 周艳琼 . 人类遥远的影子——非洲艺术三题 [J]. 今日民族 , 2004（4）： 21.

[46] Unkown. African Textile and Fashion [J]. New African Woman, 2008（10）： 33.

[47] 沈洁 , 娄家骏 . 民间蓝花布"靛蓝美感"及其色彩原理透视 [J]. 南通纺织职业技术学院学报 , 2002（02）： 78.

[48] 金岩曹 . 仿蜡防印花布纹样探讨 [J]. 印染 , 1987(6): 56 ～ 59.

[49] 姚元龙 . 吉祥图案资料 [M]. 上海 : 上海书画出版社 ,1989:38.

[50] Floorence M. Montgomery: Printed Textiles [M]. The Viking Press, 1970:96.

[51] Picton John. The Art of African Textiles, Technology, Tradition and Lurex [M]. London: Barbican Art Gallery Lund Humphries， 1993:214.

[52] Meller Susan， Elffer Jooset. Textile Design [M]. Harry N. Abrams Inc, Publishers, 1991:245.

[53] 沈干 . 黑白经纬——织物组织设计图集 [M]. 北京 : 化学工业出版社 , 2005: 4.

后 记 AFTERWORDS

本书是在我的研究生韩冰、徐茗娟同学的大力协助下完成的。从我在 2004 年 7 月到西非的 5 个国家工作开始，到深入非洲部落收集古典纺织品资料并进行整理，再到 2009 年带研究生开始试验，共历时 6 年之久。我的研究生韩冰、徐茗娟同学认真努力地完成了此项工作。另外，在色织物规格计算部分得到了张慧萍老师的殷切指导，使我们受益匪浅；在织物织造过程中得到了实验室李忠汉等老师的帮助；加纳留学生 Isaac 同学为我们提供了部分非洲染织物的资料以及织造过程的细节和信息；葛朝阳同学热情地与我们讨论，给我们很多启发。对此，我们一并表示衷心感谢。

王 华

2011 年 12 月于东华大学